配色设计
大原则

日本株式会社ARENSKI 著
木兰 译

华中科技大学出版社
http://www.hustp.com
中国·武汉

图书在版编目（CIP）数据

配色设计大原则/日本株式会社ARENSKI著；木兰译.—武汉：华中科技大学出版社，2020.9（2023.9重印）
（时间塔）
ISBN 978-7-5680-6595-5
Ⅰ.①配… Ⅱ.①日… ②木… Ⅲ.①配色－设计 Ⅳ.①J063

中国版本图书馆CIP数据核字（2020）第172298号

SHIRITAI HAISHOKU DESIGN by ARENSKI
Copyright © 2018 ARENSKI All rights reserved.
Original Japanese edition published by Gijyutsu-Hyoron Co., Ltd., Tokyo
This Simplified Chinese language edition published by arrangement with
Gijyutsu-Hyoron Co., Ltd., Tokyo in care of Tuttle-Mori Agency, Inc., Tokyo

简体中文版由日本技术评论社授权华中科技大学出版社有限责任公司在中华人民共和国境内（但不包括香港、澳门和台湾地区）出版、发行。

湖北省版权局著作权合同登记 图字：17-2020-017号

配色设计大原则 PEISE SHEJI DA YUANZE	日本株式会社ARENSKI 著 木兰 译
出版发行：华中科技大学出版社（中国·武汉） 武汉市东湖新技术开发区华工科技园	电话：(027)81321913 邮编：430223
策划编辑：贺 晴 责任编辑：贺 晴	美术编辑：张 靖 责任监印：朱 玠

印　　刷：	武汉精一佳印刷有限公司
开　　本：	880 mm×1230 mm 1/32
印　　张：	7
字　　数：	180千字
版　　次：	2023年9月 第1版 第2次印刷
定　　价：	59.80元

投稿邮箱：heq@hustp.com
本书若有印装质量问题，请向出版社营销中心调换
全国免费服务热线：400-6679-118 竭诚为您服务
版权所有 侵权必究

前 言

色彩比其他任何事物都先闯入眼帘,是设计中不可或缺的一个工具。不同的色彩使用方法,可以唤起人们不同的情感、意象,对人的心理产生影响,给人留下深刻的印象。要想精准地表现"想要传达"的内容,需要了解基本的配色设计的思考方式和模式。本书讲解了色彩的基础知识、多种多样的配色技巧和色彩样本,内容丰富,请使用本书创造出"传神"的设计吧!

PART 1
迷人色彩的基本理论

PART 2
配色模式的基本理论

PART 3
底色的配色技巧

PART 4
配色设计的创意

PART 5
配色方案对比集锦

全书使用图例进行实战讲解。

此外,"附录"还收录了可以立即使用的色卡。如果本书能在各种设计场合,作为技巧和创意的灵感得以应用,我将深感荣幸。

目　录

PART 1　迷人色彩的基本理论

- 010　色彩的基础知识
- 018　色彩所拥有的力量
- 030　配色＆选色

070　COLUMN
配色设计的要点

038　COLUMN
配色设计的要点

PART 2　配色模式的基本理论

统一
- 040　01・同色系
- 042　02・同一色调
- 044　03・偏红色、偏蓝色

衬托
- 046　04・点缀色
- 048　05・对比
- 050　06・分离

融合
- 052　07・渐变色
- 054　08・微妙的差异
- 056　09・自然色彩调和
- 058　10・人工色彩调和

根据法则选择
- 060　11・补色配色
- 062　12・分裂补色配色
- 064　13・三色配色
- 066　14・四色配色
- 068　15・六色配色

070　COLUMN
不同介质的配色

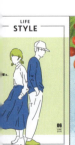
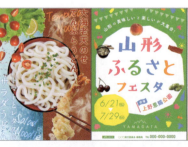
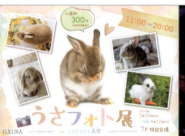
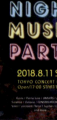

PART 3 底色的配色技巧

基础

- 072　01・单色设计
- 074　02・双色设计
- 076　03・三色设计
- 078　04・用单色调衬托

层次

- 080　05・统一为艳丽的色彩
- 082　06・渲染沉稳的氛围
- 084　07・用色彩分割
- 086　08・用点缀色强调

统一

- 088　09・信息分类
- 090　10・创造图案
- 092　11・热情的设计
- 094　12・知性的设计

表现

- 096　13・营造热闹的氛围
- 098　14・用白色增加空间魅力
- 100　15・感受光线
- 102　16・用阴影加深印象

感受

- 104　17・感受冷暖
- 106　18・赋予触感和重量感
- 108　19・刺激味觉
- 110　20・唤醒嗅觉
- 112　21・打造节奏感

高级篇

- 114　22・利用对比现象
- 120　23・利用同化现象
- 124　24・利用各种视觉效应

130　COLUMN 混合模式和不透明度

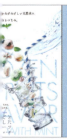

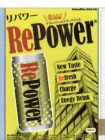
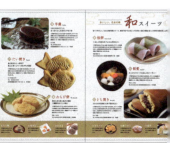

PART 4 配色设计的创意

- 132　01・给无彩色加入亮点
- 134　02・铺上底色
- 136　03・用色彩包围
- 138　04・巧用条形设计
- 140　05・渲染透明感
- 142　06・表现厚重感
- 144　07・用文字色增添魅力
- 146　08・加入图案
- 148　09・感受关联性
- 150　10・衬托图片
- 152　11・凸显差异
- 154　12・随意地上色
- 156　13・用违和感引人注目

PART 5 配色方案对比集锦

- 160　01・活用色彩意象
- 164　02・迎合受众
- 168　03・利用心理效应
- 172　04・与图片调和

附录 色卡

- 177　基础色色卡
- 193　混合专色后的色卡

　　　209　COLUMN 活用专色

- 210　DTP的小窍门
- 212　Illustrator基本操作
- 218　Photoshop基本操作
- 222　后记

本书的使用方法

本书讲解了有关配色的各种知识。在PART1里,你可以掌握色彩的基础知识和配色的方法。在PART2里,讲解了色彩设计的基础——配色模式。在PART3~5里,可以按照不同主题,跟着图例学习配色技巧。

PART2的解读方法

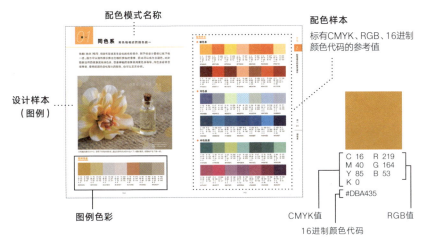

配色模式名称

配色样本
标有CMYK、RGB、16进制颜色代码的参考值

设计样本（图例）

图例色彩

CMYK值

16进制颜色代码

RGB值

PART3~5的解读方法

设计主题名称

设计样本(图例)

使用简单的图例,讲解主题的设计效果、变化、不可取的使用方法

图例色彩

更进一步地介绍配色知识、可以根据主题灵活运用的Photoshop和Illustrator应用技巧

▶本书介绍的图例全部都是作者本人独创的。
▶本书虽然是以会操作Photoshop和Illustrator的人为对象的,但是也包含了设计的思考方式和制作物品的灵感,对于不做设计的人来说,也具有可读性。

关于所用软件的版本

本书的操作讲解部分是以Adobe Illustrator、InDesign、Photoshop CC 2017 为基础执笔的。案例中的画面使用了Mac版的CC 2017。

关于颜色数值

本书案例中的颜色数值，是以CMYK值为基础的，使用Adobe Illustrator CC 2017的sRGB的颜色空间，变换成RGB值和16进制颜色代码。因为再现环境不同，所以色彩也会不同，还望周知。此外，由于是以CMYK值为基础变换而来的，因此本书的黑色(K100%)的RGB值为[R:35 G:24 B:21]，16进制颜色代码为[#231815]，用Web媒体指定时，[R:0 G:0 B:0]及[#000000]是全黑色。

Adobe Creative Suite、Apple、Mac・Mac OS X、macOS、Microsoft Windows及其他本文中所列的产品名、公司名均为相关各个公司的商标及注册商标。

PART

1

迷人色彩的
基本理论

（3个关键词和色彩的选择方法）

/////

学习色彩的基础、功能和心理效应。
参考提升配色设计效果的方法，讲解"传神"的色彩搭配方法。

色彩的**基础**知识

色相、明度和纯度（饱和度）被称为"色彩的三属性"，所有的色彩都可以用"色彩的三属性"来表现。色相是指红、黄、蓝等不同的色彩，明度是指色彩的明暗程度，而纯度是指色彩的鲜艳程度。在给数量庞大的色彩分类时，常用色调的差异、色彩的有无及各色相的明度、纯度的变化来区分。

了解色彩的3个关键词

关键词① **色相**

对配色意象有重大影响的<mark>红、黄、蓝等不同的颜色</mark>，叫作"色相"。将色相的变化用环状来表示的"色相环"，即把可识别的可视光线按照彩虹色排列，再加上紫色和红紫色，就变成"赤、橙、黄、绿、青、蓝、紫、红紫"的顺序了。

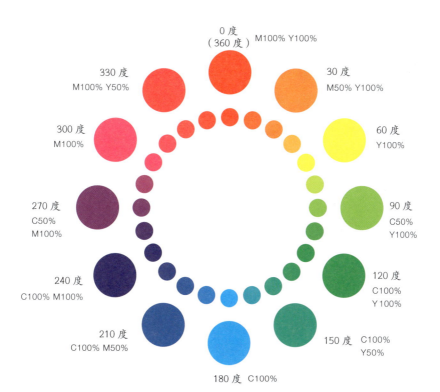

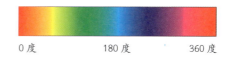

外侧是常见的、将12色相排成环状的色相环。它们由CMY当中1种或2种为100%的颜色，或者其中1种为50%的颜色混合而成。然后再加入各个颜色的中间色，就是内侧的24色相环。

关键词② 明度

明度是指<mark>颜色的明暗程度</mark>。在所有的颜色当中，明度最高的是白色，明度最低的是黑色。颜色的明度越高，越接近白色；明度越低，越接近黑色。在主要的色相中，黄色是明度最高的颜色。

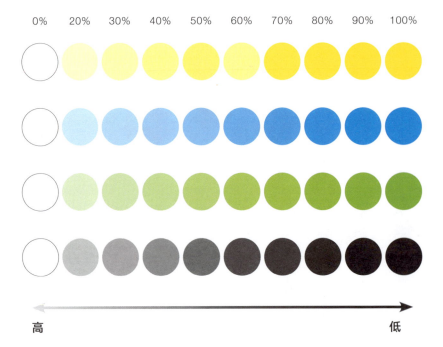

高　　　　　　　　　　　　　　　　　　　　　低

同样的颜色，改变明度可以给人截然不同的印象。例如：高明度的色彩给人"轻盈、柔软、休闲、大（膨胀）"的印象，而低明度的色彩给人"厚重、坚硬、高级、小（收缩）"的印象。通过明度差异较大的色彩组合，提高辨识度的手法是常用的技巧（文字为白色，文字背景为黑色等）。

关键词③ 纯度

纯度是指<mark>颜色的鲜艳程度</mark>。纯度越高,颜色越鲜艳,越清晰,饱和度也越高。反之,纯度越低,颜色越浑浊,甚至失去颜色。此外,在各种色相中,没有混入灰色的纯度最高的颜色是"纯色"。

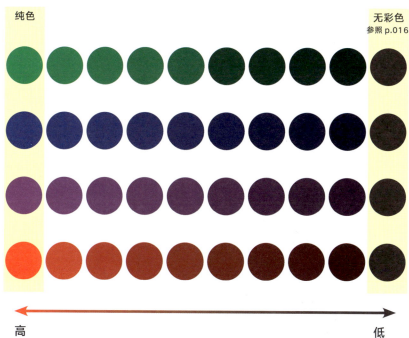

纯色　　　　　　　　　　　　　　　　　　　　　无彩色
　　　　　　　　　　　　　　　　　　　　　　　参照 p.016

高　　　　　　　　　　　　　　　　　　　　　　低

低纯度

高纯度

颜色按照纯度的高低,大致可以分为接近纯色的"高纯度"、接近无彩色的"低纯度"、中等纯度的"中纯度"三种。高纯度的颜色象征"活力、兴奋、愉悦、华丽",低纯度的颜色象征"温和、镇静、沉稳、时尚"。配色时,若想用纯度的差异打造视觉冲击力,窍门是高纯度的颜色面积要小,低纯度的颜色面积要大。

明度 × 纯度　**色调**

==在明度和纯度上有共通性的颜色组合叫作"色调"。==同一种色相，如果色调不同，颜色的意象也会千变万化。此外，不同色相，如果色调相同，也会有相似的意象（明亮、暗淡、浓、淡等）。统一设计整体的色调，会便于调整想要表现的意象。

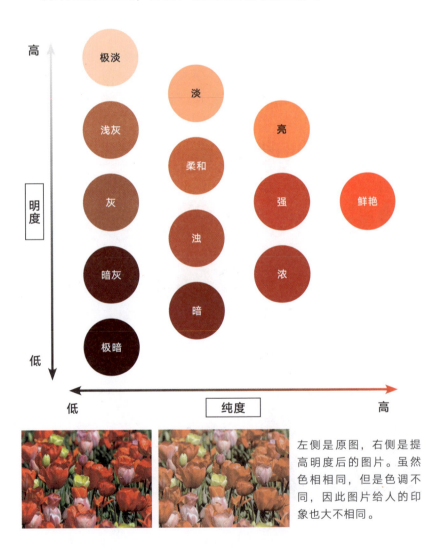

左侧是原图，右侧是提高明度后的图片。虽然色相相同，但是色调不同，因此图片给人的印象也大不相同。

标准 12 色相的色调

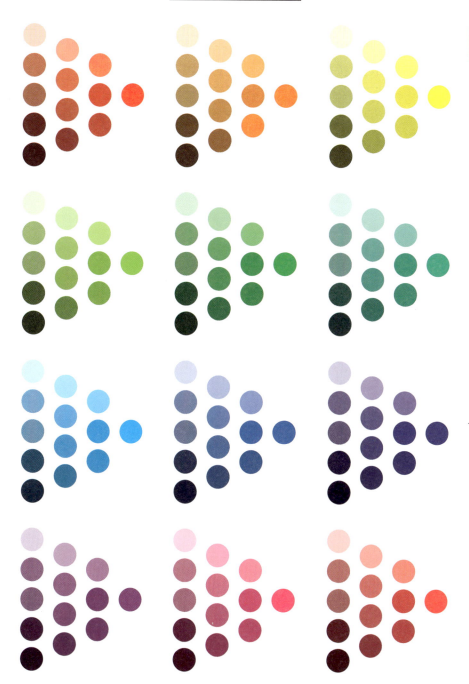

有彩色和无彩色

色彩分为有颜色的"有彩色"和没有颜色的"无彩色"两种。==有彩色具有色彩的三属性==（色相、明度、纯度），==无彩色只有明度==（没有色相和纯度）。无彩色中明度最高的是白色，明度最低的是黑色。

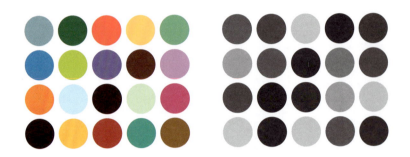

清色和浊色

在色调的分类中，纯色以外的部分可以分为"清色"和"浊色"。清色分为在纯色中混入白色的"明清色"和在纯色中混入黑色的"暗清色"两种。"浊色"被称为"中间色"，是指在纯色中混入灰色的色彩。

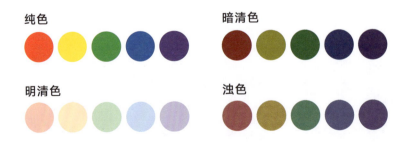

表现色彩的三原色

光学三原色

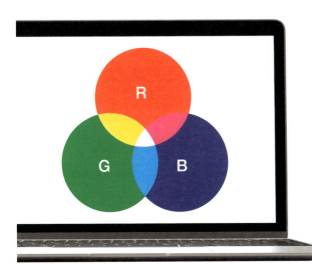

"RGB"是光学三原色"红(Red)、绿(Green)、蓝(Blue)"的首字母的缩写,是用于电视等发光介质的混色方式,红、绿、蓝的光线全部混合在一起会变成白色,没有光线时会变成黑色。由于色彩混合后,明度增强,因此也被称为"加法混色"。调整RGB各色光线的多少,可以表现各种颜色。

色彩的三原色

"CMYK"是使用色彩的三原色青(Cyan)、洋红(Magenta)、黄(Yellow),以及黑(Key Plate:为了用黑色表现轮廓和细节时使用的印刷版)的混色方式。油墨等色料混在一起后明度会降低,因此也被称为"减法混色",常被用于印刷。C、M、Y三色混合后变成黑色(接近于黑色的灰色)。

C、M、Y的混色不是完全的黑色,因此要加入黑色油墨,用四色来印刷。

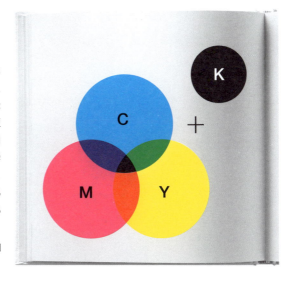

色彩所拥有的力量

色彩有两种效应:一种是使事物醒目、容易区分的功能性效应;另一种是给人愉快、寂寞、温暖、寒冷等印象的心理效应。进行色彩设计时,要一边考虑因色相、明度和纯度的不同而变化的色彩特性,一边选择能达到目的的配色。这里将讲解有关配色效应的基本法则。

您是否有过这样的烦恼？

想要凸显特定的事物
→在p.020解决

想要创造远近感和立体感
→在p.021解决

想要商品给人的印象深刻
→在p.022解决

想要使人兴奋或镇静
→在p.023解决

想要引起注意
→在p.024解决

想让文字容易识别
→在p.025解决

想让分类一目了然
→在p.026解决

想要收紧轮廓
→在p.027解决

想要显得知性
→在p.028解决

一切都可以通过颜色解决！

PART 1 迷人色彩的基本理论

色彩所拥有的力量

> 烦恼 01
> 想要凸显特定的事物

用诱目性高的红色来凸显

色彩容易被人发现的程度叫作"**诱目性**"。诱目性高的颜色或配色，具有醒目的效果，即使人们不想去看，也会被吸引。从色相上来讲，与冷色系（蓝、蓝紫等）相比，暖色系（红、橙等）的诱目性高。从纯度上来讲，高纯度比低纯度诱目性高。但是，要注意的是，色彩的诱目性会根据背景色而改变。例如：当背景色为黑色时，如果文字色（表示色）为黄色，文字就会醒目（黑色和黄色的明度差较大）；但是，当背景色为白色时，文字色如果是黄色，反而会看不清楚（白色和黄色的明度差较小）（图2）。像这样，要凸显特定部分和文字时，一般会选择与要表现的颜色有明度差异的背景色。

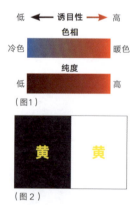

烦恼 02
想要创造远近感和立体感

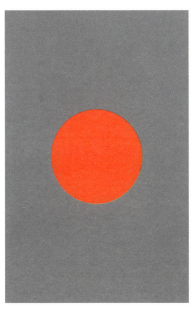
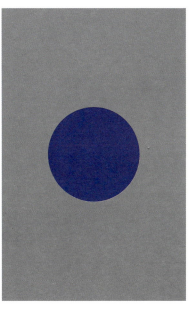

活用前进色和后退色

如上图所示,同样形状和尺寸的圆形,颜色不同,给人的距离感也会不同。像左侧的红色那样,跃出画面,感觉又近又大的颜色叫作"**前进色**"(**或者膨胀色**),像右侧的蓝色那样,向后缩回,感觉又远又小的颜色叫作"**后退色**"(**或者收缩色**)。从色相上来讲,暖色系(红、橙等)具有前进性(膨胀性),明度越高,性质越强。相反,冷色系(蓝、蓝紫色)具有后退性(收缩性),明度越低,性质越强。了解被色相和明度所左右的颜色的前进性和后退性、膨胀性和收缩性,能够创造出远近感和立体感。

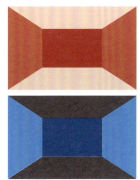

在这个案例中,也可以看出前进色跳出来,后退色缩回去。

> 烦恼 03
> # 想要商品给人的印象深刻

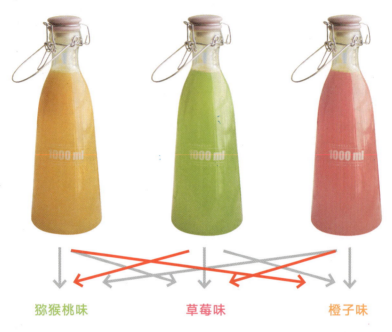

猕猴桃味　　　　草莓味　　　　橙子味

使用能让人联想或感受到味道和香气的配色

色彩具有让人联想到"味道"和"香气"的效应。实际上，味道的设计表现，因食品和厂家而异，不能一概而论地说"这种味道就是这个颜色"。不过，一般以食材的颜色为基础，比如表现"甜"时，砂糖和奶油的"白色"，以及水果中常见的"红色、黄色"等颜色就是首选。再把明度为中～高明度、纯度为低～中纯度的色彩组合在一起，用"明亮淡雅"的色调配色，就万无一失了。同样的红色，想要表现墨西哥红辣椒等的辣味时，可选低～中明度、高纯度的颜色。此外，虽然香气的配色研究不如味道的先进，但是在某种程度上可以参考现有的商品设计。

上层是明亮淡雅的色调。让人联想到香甜、柔和的香气。同样的色相，但降低明度、提高纯度的下层颜色，让人联想到香辛料等的强烈味道和香气。

> 烦恼 04
> # 想要使人兴奋或镇静

凝视绿色和蓝色，振作精神

色彩也有使人感受到温度的效应。色相环上的红～黄色部分的**暖色**，**让人感到温暖、热度**，色相环上的蓝绿～蓝色部分的**冷色**，**让人感到寒冷和凉爽**。而且，高纯度的暖色具有使人心情激动的效应，因此被称为"**兴奋色**"，低纯度的冷色具有让心情平静的效应，因此被称为"**镇静色**"。兴奋色和镇静色也会影响人们对时间的感受。例如：兴奋色使人感觉时间长，用在餐饮店时，使客人在短时间内也能够获得像待了很长时间一样的满足。相反，镇静色使人感觉时间短，用在办公室时，让人即使是工作了很长时间，也会感觉时间很短。此外，暖色和冷色以外的绿色和紫色等颜色，给人的温度感很暧昧，因此被称为"**中性色**"。

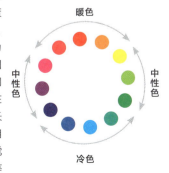

> 烦恼 05
想要引起注意

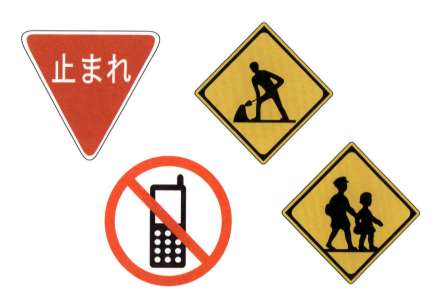

表示强烈禁止的红色和表示警示的黄色

在设计常见的"危险、禁止"等提醒人们注意的标识时,要使用诱目性高的配色。以要求瞬间能够被识别的道路标识为例,"停"的道路标识的背景色是暖色系的高纯度的"红色",文字色则为与红色明度差较大的"白色"。"道路施工"标识的背景色,采用了暖色系的高纯度的"黄色",施工人物图案使用了"黑色",也是明度差较大的配色。当人们对目标不感兴趣时,目标是否容易被发现,是"诱目性"的关键,因此配色时,底色要使用醒目的色彩(高纯度的暖色),再搭配上与底色明度差异较大的色彩。

绿色和蓝色大多表示"安全"或"可以"的意思,因此不适合用于警示。

烦恼 06　想让文字容易识别

用镂空文字使其一目了然

对象的形状和细节部分的信息容易被确认的程度，叫作"**明视性**"（对象是文字时，也被称为"可读性"）。提高明视性，需要选择明度差异较大的配色。常见的案例有：在暗色照片上搭配文字时，使用镂空文字，使其更容易阅读。像右图这样背景色暗淡时，表示色一般要选择明亮的颜色。此外，虽然效果不及明度，但是色相和纯度差异大，明视性会增高；差异小，明视性会降低。重视明视性的设计有广告、招牌、公司和品牌的商标等。

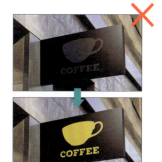

差异不明显的明视性低的招牌，不能引起人们的注意。

PART 1　迷人色彩的基本理论　色彩所拥有的力量

烦恼 07 — 想让分类一目了然

利用色差则一目了然

不同的设计要素可以用不同颜色来区分。这种通过颜色容易被识别的程度,被称为"**识别性**"。要想提高识别性,首先要将内容按照目的和作用分类,有共同部分的用同色系打造统一感。其次,用于分类的各种颜色,要选择容易区分的颜色,同时一边考虑配色的平衡,一边调整整体布局。只用同色系配色时,虽然有统一感,但是识别性会降低,因此色相不要太集中。尽量避免使用类似色相、邻接色相,色相差异要明显。此外,注意各种颜色的意象(绿色=自然等),设计才不会使读者感觉混乱。

即使是同色系,改变明度和纯度,也可以分类,但是识别性会降低。

烦恼 08

想要收紧轮廓

黑衣服比白衣服更显瘦

同样的色面积,有的颜色看起来面积大,有的颜色看起来面积小。看起来大的颜色叫作"**膨胀色**",看起来小的颜色叫作"**收缩色**"。膨胀色和收缩色的性质与前进色和后退色相似,暖色系的颜色看起来面积大,冷色系的颜色看起来面积小。此外,明度差异影响较大,高明度的颜色看起来面积大,低明度的颜色看起来面积小。没有明度的黑色作为收缩色被人们所熟知,经常被用于设计。黑色虽然时尚,但是用得过多,会给人沉重的印象,因此要引起注意。在想要收紧的部分使用收缩色,在其他部分使用膨胀色,层次分明,能够提升收缩色的效果。

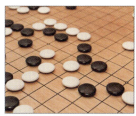

围棋里使用的棋子,也与膨胀色和收缩色有关。白色棋子比黑色棋子直径约小 0.3 mm,厚度约小 0.6 mm,这是为了让白色和黑色两种棋子看起来一样大。

> 烦恼 09
想要显得知性

蓝色给人知性、诚实的印象

色彩有多种多样的意象。色彩的意象由国家的历史文化，个人的年龄、性别和喜好决定，而且随着时代而改变。但有的色彩也具有大多数人共通的意象，在配色设计中发挥着重要作用。

"蓝色"使人联想到**知性**、**信赖**、**冰凉**、**安静**等意象。这也是很多企业标识采用蓝色的原因之一。

除此以外，"红色"具有**爱**、**欢喜**、**活跃**、**胜利**等意象。"黄色"具有**希望**、**开朗**、**幸福**、**快乐**等意象。

商务用西装和领带多喜欢用能使人联想到知性、清洁感的蓝色和藏青色。

色彩的意象

下面介绍的意象词只是其中的一部分。从各种观察中进行联想,并应用到设计中去吧!

PART 1 — 迷人色彩的基本理论

GREEN 绿色

健康 / 清洁 / 安心 / 平和 / 自然 / 年轻 / 环保

ORANGE 橙色

健康 / 维生素 / 活力 / 欢乐 / 开朗 / 温暖 / 食欲

PINK 粉色

可爱 / 雅致 / 柔软 / 香甜 / 幸福 / 温柔 / 恋爱

PURPLE 紫色

高贵 / 怀旧 / 神秘 / 优雅 / 精华 / 美丽 / 有品位

BLACK 黑色

威严 / 酷 / 高级 / 自信 / 优质 / 厚重 / 沉默

BROWN 棕色

温和 / 天然 / 朴素 / 踏实 / 传统 / 苦 / 沉稳

WHITE 白色

正义 / 纯洁 / 轻盈 / 清洁 / 清澈 / 保护 / 神圣

GRAY 灰色

中立 / 时尚 / 冷淡 / 成熟 / 信赖 / 诚实 / 和谐

色彩所拥有的力量

配色&选色

选定配色时,要在整理好设计所要求的作用和向观者展示的信息的基础上,寻找符合目的的颜色。在脑海里一边描绘合适的色相、符合意象的明度与纯度,一边用设计软件调整数值,搭配颜色。本章将讲解基础的配色和选色方法。

提升配色设计的方法

从讨论中抓住意象

设计所用的颜色,不能随便决定。很多时候要根据客户指定的内容,来决定符合设计的意象。

设计师

> 您想要什么样的广告?

客户

> 马卡龙的新品广告。我们是一家气氛成熟可爱的店铺,客户以 20～40 岁的女性居多。我们想全面推出最新加入今年春天销售榜的桃子和覆盆子口味的产品。

设计师

> 季节是"春季",主角是"桃子"和"覆盆子",那么,在整体上统一使用能使人感到春天的暖色,在印刷时使用能使人感受到味道的配色,怎么样呢?

选定想要的颜色

Keywords

马卡龙 → 甜点

春天　桃子

成熟可爱 → 稳重感

覆盆子 → 比桃子红 / 稍微有点酸味 / 加点黄色

用暖色统一

想要的颜色

- 像"春天"的暖色。
- 使人联想到桃子味和覆盆子味。
- 色调沉稳,渲染出成熟可爱的气氛。

PART 1　迷人色彩的基本理论　配色&选色

Step.1

选色（色相）

底色是配色的标准，首先选择底色。此处以洋红 100% 为基础，从"春天""桃子""覆盆子"这些关键词中，寻找符合味道意象的色彩。

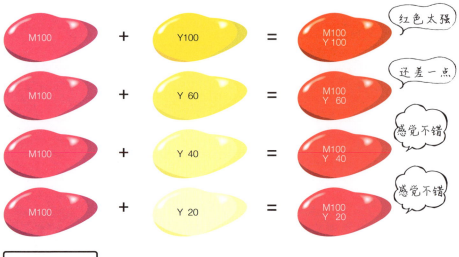

Step.2

选择宽度（明度）

接下来，调整明度。给 Step.1 里剩下的两种候补色加上白色（此处是为了降低洋红 100% 的数值），使其接近心目中的颜色。

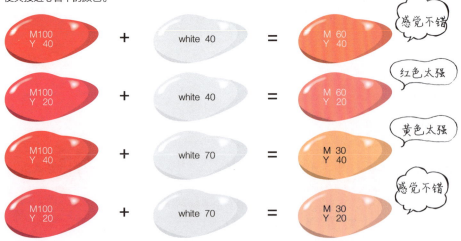

Step.3

加点什么呢？（纯度）

混入其他颜色，会越来越浑浊。想要保留鲜艳的颜色，到 Step.2 就可以了。此时想要再混合成沉稳一点的颜色，因此分别加入了蓝色和黑色。

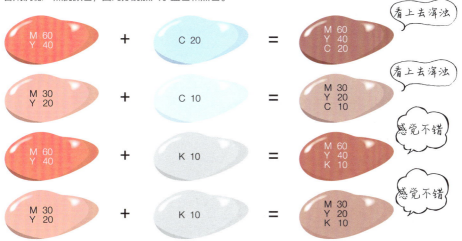

>>> Sample

用双色配色，可以使人感受到两种新产品味道的设计。用同色系统一，整体也和谐自然。

C 0　R 224
M 60　G 124
Y 40　B 118
K 10
#E07C76

C 0　R 232
M 30　G 186
Y 20　B 178
K 10
#E8BAB2

用拾色器配色

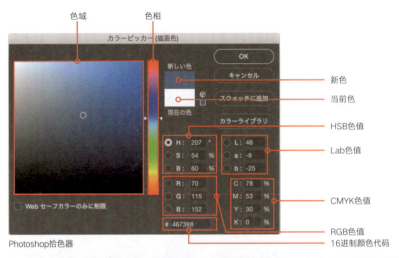

Photoshop拾色器

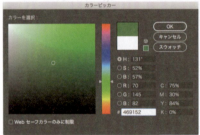

Illustrator拾色器（无Lab色值）

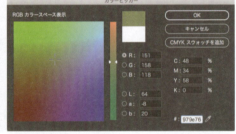

InDesign拾色器（无HSB色值）

Photoshop、Illustrator、InDesign 都有各自的拾色器，以供选色和配色。单击"工具箱"或者双击"色板"面板的"填充"和"描边"可显示拾色器（Photoshop 里是单击"前景色"和"背景色"）。色彩模式分为 HSB、RGB、CMYK、Lab 四种，只要掌握每一种的特点，才能找到自己想要的配色。

存储到色板上

在拾色器上配出的颜色可以存储到"颜色"面板或者"色板"面板。用拾色器调整色彩，单击"确定"按钮，所调的颜色将被设置为"填充"（或者"描边"）。移动鼠标将设置好的"填充"（或者"描边"）存储到"色板"面板上。

用HSB配色

H、S、B 分别代表色相、纯度和明度。可以通过 Photoshop 和 Illustrator 设置,用颜色三属性取色时,这是一个很好用的颜色模型。因此请多加了解各种属性的操作方法。

01 选择色相

选择"H"按钮,设置红、绿、蓝等颜色(色相)。上下滑动"色相"滑块,在 0°(下)到 360°(上)的范围内设置。0°为红色,随着数值加大,颜色发生黄→绿→蓝的变化,到 360°时又变回红色。

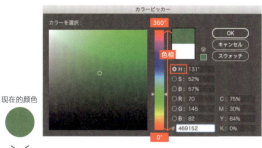

02 调整明度

选择"B"按钮,设置色彩的亮度(明度)。上下滑动"色相"滑块,在 0°(下)到 100°(上)的范围内设置。100%时最亮,数值越小,色彩越暗,0%时变成黑色。

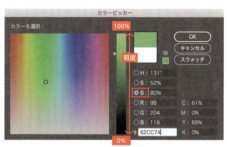

03 调整纯度

选择"S"按钮,设置色彩的鲜艳度(纯度)。上下滑动"色相"滑块,在 0°(下)到 100°(上)的范围内设置。100%时,红、绿、蓝各自接近原色,数值越小,颜色越淡,0%时,变成单色调。

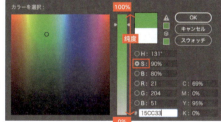

想同时改变两种属性时,要斜着移动鼠标

以色相设置的属性为基础,可以设置色域里剩下的两种属性。例如,选择"H"(色相)时,在色域内将箭头斜着移动,可以同时设置"B"(明度)和"S"(纯度)。此外,选择"B"(明度)或者"S"(纯度)时,也可以同时调整其他两种属性。

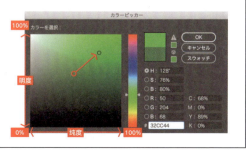

选色的线索

从 色卡 里选择

使用印刷着多种颜色的色卡（色彩样本），能够迅速找出符合意象的颜色，还可以排列对比，了解与其他颜色的关系。此外，颜色因照亮物体的照明种类不同，看起来会有变化。与客户等其他人商讨时，使用同样的色卡，可以达成共同的认识。顺便说一下，素材（纸、布、塑料等）不同，色彩的意象也会改变，要引起注意。

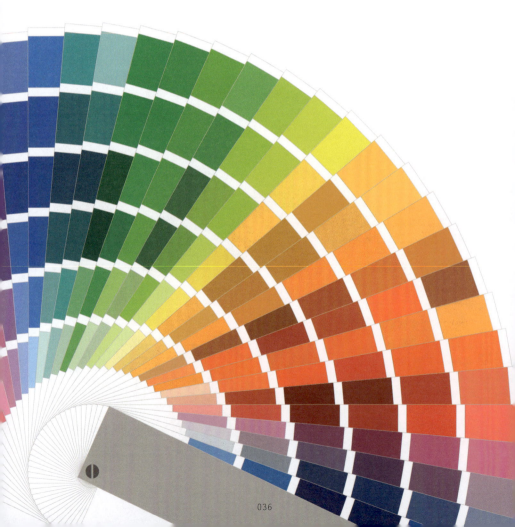

从 专色 中选择

印刷无法通过 CMYK 表现的荧光色、金色、银色等金属色、柔和色等色彩时，有时候需要用专色来表现。主要的专色样本有"DIC 色卡"（DIC 株式会社）和"PANTONE"（美国潘通公司）。例如：为了使含有荧光色的颜色格外鲜艳，经常会用专色的荧光粉色。使用专色能扩大色彩的表现范围。而且，用专色印刷时色彩很少会模糊，基本上能够印出指定的颜色，因此常被用于印刷公司名、产品的商标名。

从 网站 或 App 选择

选定配色时，还有利用网站和智能手机 APP 的方法。它们的优点在于可以随时确认颜色，但是电脑屏幕等画面上显现出来的颜色，在不同的环境下看起来不一样，印刷时有时给人的意象也会不一样。为了避免出现色彩的问题，合理的设计环境色彩管理就变得很重要，因此请定期进行维护。

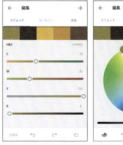

↑ 在浏览器上可以查到《原色大辞典》（https://www.colordic.org/）中被定义过名字的 140 种颜色名称、16 进制颜色代码、RGB 值和 CMYK 值。

→ 智能手机用的APP"Adobe Capture CC"的色彩功能，可以从照片抽出色彩，自动生成配色信息。

COLUMN

配色设计的要点

了解了配色安排,就可以选择符合设计主题和目的的配色了。介绍完基础知识后,接下来将讲解让设计更出彩的要点。

反其道而行之的配色

例如:设计食品包装时,如果是物美价廉的零食,就用有休闲感的配色;如果是馈赠用的点心,就用有高级感的配色,根据目的的意象,选择合适的颜色。作为例外,电影海报和CD封面等有艺术需求的设计,反而会选择与一般意象相反的配色。不过,要注意的是,乱用特殊配色,可能会做出只有奇特性令人瞩目,而意图却无法传达的设计。

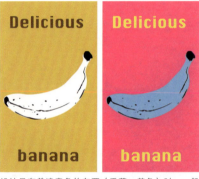

设计具有普遍意象的东西(香蕉=黄色)时,一般是顺着这种颜色配色。而"故意"使用不同的颜色,会增强艺术的感觉。

提高公共性

识别色彩的感觉因人而异。有色觉异常的人比你想象的还要多,据统计,日本人中,20个男性中有1人有色觉异常,500个女性中有1人有色觉异常。在进行地图和指示牌等具有公共性的设计时,将这些视觉异常者考虑在内,才能做出更适合观者的设计。要想判断颜色是否容易辨别,可以将做好的设计变换成灰度图,这样就可以用明度差异来确认明视性和可读性高不高。

在Photoshop中,还有从"**视图**"菜单中"**校样设定**"选择色盲来确认色彩的方法。

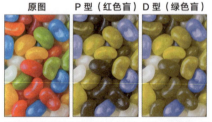

从P型(红色盲)和D型(绿色盲)来看,红色难以辨别,蓝色是比较容易辨别的颜色。

※图片仅供参考。

PART
2

配色模式的
基本理论

(15个法则和色彩样本)

///////

色彩调和与配色是各种色彩设计的基础,
本章将穿插图例和色彩样本进行讲解。

同色系 用色相相近的颜色统一

色相（色味）相同，明度和纯度发生变化的色彩组合，可以赋予设计整体以统一感。因为可以强烈展示色相所拥有的意象，因此可以成为主题色。比如想要自然的意象就用绿色系，想要神秘的意象就用紫色系等。同色系容易显得单调，使用变化较大的颜色，也可以主次分明。

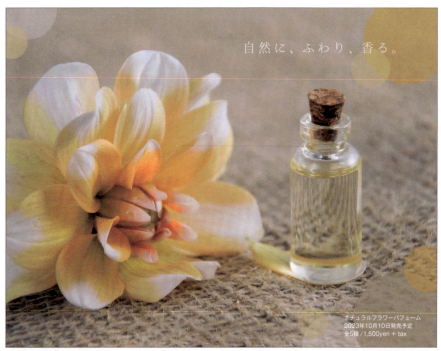

以花瓣的黄色为中心，使用了天然的同色系。通过在麻布的米色中加入大量的黄色，使整体产生了统一感。

图例色彩

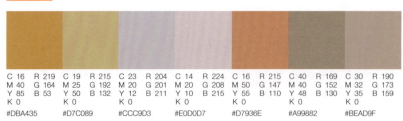

配色样本

● 暖色系

C 0 M 35 Y 85 K 0	R 248 G 182 B 45	C 0 M 66 Y 85 K 0	R 238 G 118 B 43	C 0 M 13 Y 85 K 0	R 255 G 222 B 42	C 0 M 35 Y 38 K 0	R 247 G 187 B 152	C 2 M 62 Y 85 K 0	R 237 G 126 B 44	C 0 M 70 Y 85 K 0	R 237 G 109 B 43	C 0 M 14 Y 46 K 0	R 254 G 225 B 153
#F8B62D		#EE762B		#FFDE2A		#F7BB98		#ED7E2C		#ED6D2B		#FEE199	

C 0 M 100 Y 100 K 60	R 125 G 0 B 0	C 0 M 100 Y 100 K 0	R 230 G 0 B 18	C 0 M 80 Y 80 K 40	R 167 G 56 B 29	C 0 M 40 Y 40 K 0	R 245 G 176 B 144	C 0 M 60 Y 60 K 30	R 189 G 103 B 72	C 0 M 80 Y 80 K 0	R 234 G 85 B 50	C 0 M 100 Y 100 K 20	R 199 G 0 B 11
#7D0000		#E60012		#A7381D		#F5B090		#BD6748		#EA5532		#C7000B	

● 冷色系

C 70 M 57 Y 0 K 0	R 93 G 107 B 178	C 47 M 28 Y 15 K 0	R 147 G 169 B 194	C 15 M 0 Y 30 K 0	R 226 G 238 B 197	C 34 M 0 Y 2 K 0	R 176 G 223 B 245	C 29 M 12 Y 22 K 0	R 192 G 208 B 200	C 41 M 13 Y 0 K 0	R 159 G 197 B 233	C 37 M 23 Y 5 K 0	R 171 G 185 B 216
#5D6BB2		#93A9C2		#E2EEC5		#B0DFF5		#C0D0C8		#9FC5E9		#ABB9D8	

C 100 M 0 Y 0 K 60	R 0 G 89 B 130	C 100 M 0 Y 0 K 20	R 0 G 141 B 203	C 80 M 40 Y 0 K 20	R 19 G 110 B 171	C 100 M 50 Y 0 K 20	R 0 G 90 B 160	C 100 M 50 Y 0 K 0	R 0 G 104 B 183	C 100 M 0 Y 0 K 0	R 0 G 160 B 233	C 100 M 50 Y 0 K 60	R 0 G 53 B 103
#005982		#008DCB		#136EAB		#005AA0		#0068B7		#00A0E9		#003567	

● 中性色系

C 83 M 40 Y 44 K 0	R 19 G 125 B 136	C 58 M 17 Y 50 K 0	R 117 G 172 B 142	C 23 M 7 Y 60 K 0	R 209 G 216 B 126	C 51 M 0 Y 25 K 0	R 129 G 203 B 200	C 78 M 50 Y 55 K 0	R 67 G 114 B 114	C 76 M 40 Y 48 K 0	R 66 G 129 B 130	C 49 M 0 Y 35 K 0	R 137 G 204 B 182
#137D88		#75AC8E		#D1D87E		#81CBC8		#437272		#428182		#89CCB6	

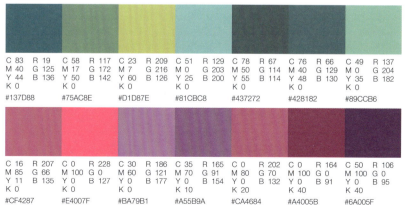

C 16 M 85 Y 11 K 0	R 207 G 66 B 135	C 0 M 60 Y 0 K 0	R 228 G 0 B 127	C 30 M 60 Y 0 K 0	R 186 G 121 B 177	C 35 M 70 Y 0 K 10	R 165 G 91 B 154	C 0 M 80 Y 0 K 20	R 202 G 70 B 132	C 0 M 100 Y 0 K 40	R 164 G 0 B 91	C 50 M 100 Y 0 K 40	R 106 G 0 B 95
#CF4287		#E4007F		#BA79B1		#A55B9A		#CA4684		#A4005B		#6A005F	

同一色调 用色调统一

色调（色彩的调子）因明度和纯度的变化而变化。就像同样的红色也分"鲜红、淡红、深红"一样，色调变了，给人的印象也会改变。需要配置色相差较大的色彩，或者在搭配各种色相（多种色彩）时，通过统一色调来配色，以产生统一感。先决定主色的色彩，再考虑色彩搭配，这才是窍门。

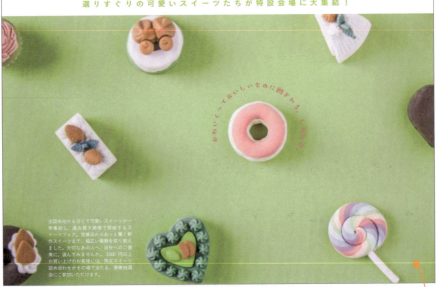

使用柔和的色调，衬托出甜点的可爱，整体氛围非常轻松。在背景中以亮绿色为主色，能快速吸引人们的视线。

主色

图例色彩

C 0 M 0 Y 25 K 0	R 255 G 252 B 209	C 25 M 10 Y 40 K 0	R 201 G 188 B 156	C 0 M 30 Y 30 K 0	R 248 G 197 B 172	C 35 M 0 Y 74 K 0	R 182 G 213 B 96	C 9 M 60 Y 26 K 0	R 224 G 130 B 146	C 30 M 4 Y 40 K 0	R 191 G 217 B 171	C 38 M 7 Y 22 K 0	R 169 G 207 B 203
#FFFCD1		#C9BC9C		#F8C5AC		#B6D560		#E08292		#BFD9AB		#A9CFCB	

配色样本

● **鲜艳色调**

C 0	R 228	C 5	R 250	C 75	R 34	C 100	R 0	C 75	R 96	C 0	R 230	C 0	R 243
M 100	G 0	M 0	G 238	M 0	G 172	M 0	G 160	M 100	G 25	M 95	G 22	M 50	G 152
Y 0	B 127	Y 90	B 0	Y 100	B 56	Y 0	B 233	Y 0	B 134	Y 20	B 115	Y 100	B 0
K 0		K 0		K 0		K 0		K 0		K 0		K 0	
#E4007F		#FAEE00		#22AC38		#00A0E9		#601986		#E61673		#F39800	

C 50	R 134	C 0	R 243	C 0	R 228	C 0	R 215	C 25	R 179	C 0	R 214	C 100	R 0
M 0	G 184	M 0	G 225	M 50	G 142	M 100	G 0	M 100	G 0	M 100	G 0	M 0	G 151
Y 100	B 27	Y 100	B 0	Y 100	B 0	Y 50	B 74	Y 0	B 121	Y 0	B 119	Y 0	B 219
K 10		K 10		K 10		K 10		K 10		K 10		K 10	
#86B81B		#F3E100		#E48E00		#D7004A		#B30079		#D60077		#0097DB	

● **柔和色调**

C 0	R 254	C 0	R 255	C 15	R 225	C 11	R 232	C 5	R 243	C 0	R 252	C 5	R 246
M 8	G 240	M 0	G 251	M 0	G 239	M 0	G 245	M 12	G 231	M 13	G 233	M 0	G 250
Y 18	B 216	Y 31	B 196	Y 22	B 213	Y 2	B 250	Y 0	B 242	Y 0	B 242	Y 5	B 246
K 0		K 0		K 0		K 0		K 0		K 0		K 0	
#FEF0D8		#FFFBC4		#E1EFD5		#E8F5FA		#F3E7F2		#FCE9F2		#F6FAF6	

C 0	R 238	C 0	R 239	C 0	R 249	C 0	R 255	C 60	R 97	C 60	R 84	C 60	R 108
M 60	G 135	M 60	G 133	M 30	G 194	M 0	G 246	M 0	G 193	M 0	G 195	M 30	G 155
Y 0	B 180	Y 30	B 140	Y 60	B 112	Y 60	B 127	Y 30	B 190	Y 0	B 241	Y 0	B 210
K 0		K 0		K 0		K 0		K 0		K 0		K 0	
#EE87B4		#EF858C		#F9C270		#FFF67F		#61C1BE		#54C3F1		#6C9BD2	

● **沉稳色调**

C 100	R 0	C 25	R 146	C 100	R 0	C 0	R 172	C 0	R 164	C 0	R 164	C 100	R 16
M 0	G 116	M 0	G 156	M 0	G 113	M 50	G 106	M 100	G 0	M 100	G 0	M 100	G 9
Y 100	B 141	Y 100	B 0	Y 100	B 48	Y 100	B 0	Y 75	B 30	Y 0	B 91	Y 0	B 100
K 40		K 40		K 40		K 40		K 40		K 40		K 40	
#00748D		#929C00		#007130		#AC6A00		#A4001E		#A4005B		#100964	

C 60	R 70	C 0	R 189	C 15	R 169	C 0	R 189	C 30	R 152	C 0	R 199	C 0	R 192
M 0	G 155	M 60	G 105	M 60	G 100	M 60	G 104	M 0	G 174	M 15	G 174	M 45	G 129
Y 15	B 173	Y 15	B 129	Y 0	B 142	Y 45	B 93	Y 60	B 102	Y 60	B 94	Y 60	B 80
K 30		K 30		K 30		K 30		K 30		K 30		K 30	
#469BAD		#BD6981		#A9648E		#BD685D		#98AE66		#C7AE5E		#C08150	

PART 2 配色模式的基本理论

统一 02 同一色调

偏红色、偏蓝色 暖色调 & 冷色调

即使是同样的色相,偏红色的暖色系和偏蓝色的冷色系,其色彩的意象也截然不同。反之,即使是不同的色相,统一加入红色或蓝色后,配色也会具有统一感。无论是暖色系的颜色还是冷色系的颜色,高纯度的颜色总会给人深刻的印象,低纯度的颜色总给人沉稳的印象。红色特有的激烈和兴奋,蓝色特有的清爽和寂静等意象,都可以用纯度和明度来加强或减弱。

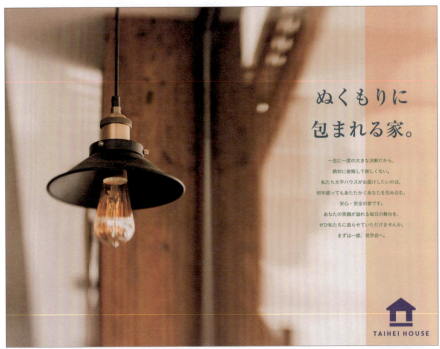

使用偏红的颜色(暖色调),也能与蓝色和绿色等不同的色相产生统一感。减少青色,加入洋红,稍微降低纯度,就能调出温暖的颜色。

图例色彩

C 0	R 232	C 83	R 50	C 75	R 96	C 78	R 51
M 88	G 63	M 55	G 103	M 95	G 43	M 27	G 142
Y 90	B 32	Y 50	B 116	Y 18	B 124	Y 92	B 69
K 0		K 3		K 0		K 0	
#E83F20		#326774		#602B7C		#338E45	

偏蓝色(冷色调)的配色,给人寒冷和夜晚的感觉。

配色样本

PART 2 配色模式的基本理论

03 统一 偏红色、偏蓝色

暖

C 0 M 70 Y 100 K 0	R 237 G 108 B 0	C 40 M 100 Y 0 K 0	R 165 G 0 B 130	C 80 M 60 Y 0 K 0	R 61 G 98 B 173	C 80 M 40 Y 100 K 0	R 56 G 125 B 57	C 0 M 30 Y 100 K 0	R 250 G 190 B 0	C 0 M 100 Y 20 K 0	R 229 G 0 B 110	C 50 M 10 Y 100 K 0	R 144 G 184 B 33
#ED6C00		#A50082		#3D62AD		#387D39		#FABE00		#E5006E		#90B821	

冷

C 20 M 50 Y 100 K 0	R 209 G 142 B 4	C 60 M 100 Y 0 K 0	R 127 G 16 B 132	C 100 M 40 Y 0 K 0	R 0 G 117 B 194	C 100 M 0 Y 80 K 0	R 0 G 155 B 99	C 10 M 0 Y 70 K 0	R 239 G 236 B 100	C 20 M 80 Y 0 K 0	R 201 G 78 B 151	C 70 M 0 Y 90 K 0	R 67 G 177 B 73
#D18E04		#7F1084		#0075C2		#009B63		#EFEC64		#C94E97		#43B149	

暖

C 0 M 30 Y 20 K 0	R 247 G 199 B 198	C 0 M 50 Y 10 K 0	R 241 G 157 B 181	C 30 M 15 Y 20 K 0	R 189 G 203 B 201	C 10 M 15 Y 40 K 0	R 234 G 217 B 165	C 27 M 15 Y 10 K 0	R 195 G 206 B 219	C 0 M 30 Y 10 K 0	R 248 G 198 B 189	C 15 M 30 Y 0 K 0	R 219 G 190 B 218
#F7C7C6		#F19DB5		#BDCBC9		#EAD9A5		#C3CEDB		#F8C6BD		#DBBEDA	

冷

C 15 M 25 Y 10 K 0	R 221 G 199 B 210	C 10 M 40 Y 10 K 0	R 227 G 173 B 193	C 40 M 0 Y 15 K 0	R 162 G 215 B 221	C 20 M 10 Y 40 K 0	R 214 G 217 B 168	C 30 M 0 Y 10 K 0	R 188 G 226 B 232	C 15 M 25 Y 20 K 0	R 221 G 198 B 193	C 20 M 20 Y 0 K 0	R 210 G 204 B 230
#DDC7D2		#E3ADC1		#A2D7DD		#D6D9A8		#BCE2E8		#DDC6C1		#D2CCE6	

暖

C 0 M 100 Y 60 K 70	R 105 G 0 B 13	C 80 M 50 Y 0 K 70	R 1 G 44 B 85	C 0 M 40 Y 100 K 70	R 110 G 73 B 0	C 25 M 100 Y 0 K 70	R 88 G 0 B 55	C 80 M 30 Y 100 K 0	R 0 G 60 B 10	C 0 M 65 Y 100 K 70	R 107 G 46 B 0	C 70 M 100 Y 0 K 70	R 45 G 0 B 60
#69000D		#012C55		#6E4900		#580037		#003C0A		#6B2E00		#2D003C	

冷

C 20 M 70 Y 10 K 70	R 92 G 35 B 66	C 100 M 25 Y 0 K 70	R 0 G 59 B 98	C 15 M 25 Y 100 K 70	R 100 G 83 B 0	C 60 M 100 Y 80 K 70	R 56 G 0 B 59	C 100 M 0 Y 80 K 70	R 0 G 71 B 39	C 20 M 50 Y 100 K 70	R 93 G 59 B 0	C 100 M 80 Y 0 K 70	R 0 G 8 B 70
#5C2342		#003B62		#645300		#38003B		#004727		#5D3B00		#000846	

点缀色 强调亮点

在色相和色调统一的配色中，加入点缀色（强调色），能使特定的部分变得醒目，收紧整体配色，这是通过稍微打破配色的和谐性而产生的变化。一般点缀色使用面积要小，用得太多会显得散漫。此外，最有效的点缀色是高纯度的色彩。

点缀色

红色点缀色能在瞬间吸引人的目光。为了配合点缀色，使用了带红色的棕色，使整体显得和谐统一。

图例色彩

C 0	R 35	C 75	R 54	C 75	R 71	C 65	R 106	C 50	R 146	C 35	R 179	C 0	R 231
M 0	G 24	M 75	G 46	M 75	G 62	M 65	G 91	M 50	G 129	M 35	G 165	M 95	G 36
Y 0	B 21	Y 70	B 47	Y 75	B 58	Y 65	B 84	Y 48	B 123	Y 35	B 157	Y 80	B 46
K 100		K 50		K 30		K 10		K 0		K 0		K 0	
#231815		#362E2F		#473E3A		#6A5B54		#92817B		#B3A59D		#E7242E	

配色样本

★ ☆ 点缀色

● 有色差的点缀

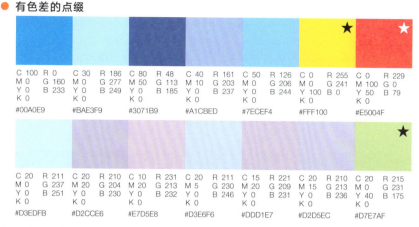

● 补色的点缀

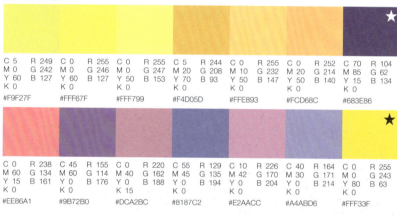

● 有纯度差的点缀

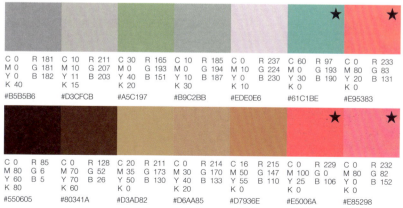

05 衬托

对比 用差异衬托

色彩与其他颜色搭配（色的对比）会产生不一样的效果。色相相近的类似色的组合，容易协调，补色的组合则强调彼此的色彩，给人刺激的印象。不同纯度的组合，纯度高的颜色更鲜艳，纯度低的颜色更浑浊。此外，明度差异大的颜色组合在一起，可视性（事物的易见程度）会变高。

蓝天与高山的对比，凸显了以雄伟的大自然为主题的图片的魄力。能让人意识到光和影的颜色，可以强烈吸引人们的注意力。

不同对比

图例色彩

配色样本

● 色相的对比

● 明度的对比

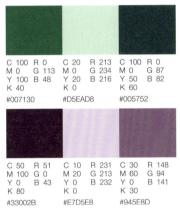

● 纯度的对比

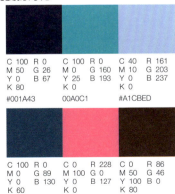
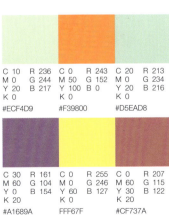

衬托

分离 插入有差异的颜色

如果相邻色彩的对比过于强烈，会导致人们看不清楚，相反，如果色彩过于相似，会导致给人的印象模糊。遇到这种情况，在色彩的边界处插入别的颜色进行分离，就能够使整体协调。分离色彩的分离色，要选择与相邻色彩有明度差和纯度差的色彩，且色彩使用面积要小。

在柔和的粉色和肉色中夹入深棕色，收紧整体设计。在容易显得过于甜美的色彩中加入分界线，能使设计层次分明。

分离色

图例色彩

C 0　　R 241　　C 0　　R 88
M 50　G 158　　M 30　G 63
Y 0　　B 194　　Y 100　B 0
K 0　　　　　　K 80
#F19EC2　　　　#583F00

C 0　　R 244　　C 2　　R 252
M 17　G 216　　M 2　　G 251
Y 25　B 188　　Y 3　　B 249
K 5　　　　　　K 0
#F4D8BC　　　　#FCFBF9

配色样本

★ ☆ 分离色

● 用高明度的色彩分离

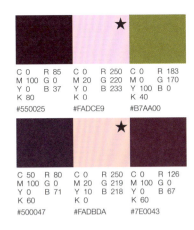

● 用低明度、低纯度的色彩分离

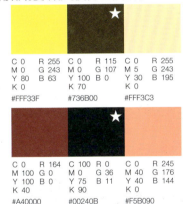

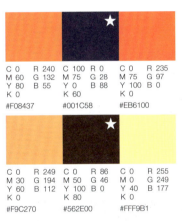

● 用无彩色(或相近色)分离

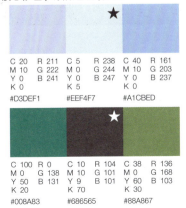

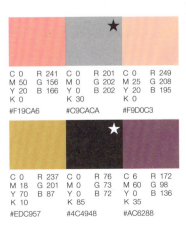

PART 2 配色模式的基本理论

衬托 06 分离

07 融合

渐变色　连接色彩的变化

将阶段性地发生变化的色彩排列在一起的配色叫作渐变色配色。调整色相和色调可以表现渐变效果。不过，在色相的变化过程中，混入与色相环的顺序不同的颜色，或者在色调的变化过程中，混入其他颜色，会导致色彩失去连续性，得不到渐变的效果。同一色相的渐变，统一感更强。

将图像中的美丽渐变灵活运用到印刷品的颜色设计上，强调了雄伟恢弘的意象。尝试将自然界中诞生的渐变，有效应用到设计上吧！

图例色彩

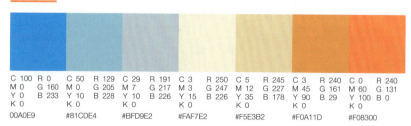

C 100	R 0	C 50	R 129	C 29	R 191	C 3	R 250	C 5	R 245	C 3	R 240	C 0	R 240
M 0	G 160	M 0	G 205	M 7	G 217	M 3	G 247	M 12	G 227	M 45	G 161	M 60	G 131
Y 0	B 233	Y 10	B 228	Y 15	B 226	Y 10	B 226	Y 35	B 178	Y 90	B 29	Y 100	B 0
K 0		K 0		K 0		K 0		K 0		K 0		K 0	
00A0E9		#81CDE4		#BFD9E2		#FAF7E2		#F5E3B2		#F0A11D		#F08300	

配色样本

单色

C 0	R 255
M 0	G 255
Y 0	B 255
K 0	
#FFFFFF	

C 0	R 228
M 100	G 0
Y 0	B 127
K 0	
#E4007F	

补色

C 0	R 255
M 0	G 244
Y 70	B 98
K 0	
#FFF462	

C 70	R 99
M 70	G 86
Y 0	B 163
K 0	
#6356A3	

色相

C 0	R 251		C 0	R 252		C 0	R 254		C 0	R 255		C 0	R 255		C 5	R 247		C 10	R 236
M 20	G 218		M 15	G 227		M 10	G 236		M 5	G 245		M 0	G 252		M 0	G 248		M 0	G 244
Y 20	B 200		Y 20	B 205		Y 20	B 210		Y 20	B 215		Y 20	B 219		Y 20	B 218		Y 20	B 217
K 0			K 0			K 0			K 0			K 0			K 0			K 0	
#FBDAC8			#FCE3CD			#FEECD2			#FFF5D7			#FFFCDB			#F7F8DA			#ECF4D9	

明度

C 100	R 0		C 100	R 0		C 60	R 93		C 20	R 211		C 60	R 93		C 100	R 0		C 100	R 0
M 50	G 26		M 50	G 53		M 30	G 135		M 10	G 222		M 30	G 135		M 50	G 53		M 50	G 26
Y 0	B 67		Y 0	B 103		Y 0	B 183		Y 0	B 241		Y 0	B 183		Y 0	B 103		Y 0	B 67
K 80			K 60			K 20			K 0			K 20			K 60			K 80	
#001A43			#003567			#5D87B7			#D3DEF1			#5D87B7			#003567			#001A43	

纯度

C 60	R 101		C 40	R 164		C 20	R 213		C 10	R 235		C 20	R 213		C 40	R 164		C 60	R 101
M 0	G 191		M 0	G 214		M 0	G 235		M 0	G 245		M 0	G 235		M 0	G 214		M 0	G 191
Y 45	B 161		Y 30	B 193		Y 15	B 225		Y 10	B 236		Y 15	B 225		Y 30	B 193		Y 45	B 161
K 0			K 0			K 0			K 0			K 0			K 0			K 0	
#65BFA1			#A4D6C1			#D5EBE1			#EBF5EC			#D5EBE1			#A4D6C1			#65BFA1	

色调

C 0	R 230		C 0	R 232		C 0	R 234		C 0	R 237		C 0	R 239		C 0	R 242		C 0	R 245
M 100	G 0		M 90	G 56		M 80	G 85		M 70	G 109		M 60	G 132		M 50	G 154		M 40	G 176
Y 100	B 18		Y 90	B 32		Y 80	B 50		Y 70	B 70		Y 60	B 93		Y 50	B 118		Y 40	B 144
K 0			K 0			K 0			K 0			K 0			K 0			K 0	
#E60012			#E83820			#EA5532			#ED6D46			#EF845D			#F29A76			#F5B090	

PART 2 配色模式的基本理论

融合 07 渐变色

微妙的差异 用暧昧色吸引人

有的配色故意将相似的颜色搭配在一起，给人暧昧的印象。相同色相，色调也相近，从远处看仿佛是一种颜色的配色叫作"单色配色"（Camaieu，在法语中是单色调的意思）。此外，比单色配色稍微多点变化的叫作"伪单色配色"（Fau-Camaieu），是指类似色相和同样或类似色调的色彩组合（Fau是"伪"的意思）。

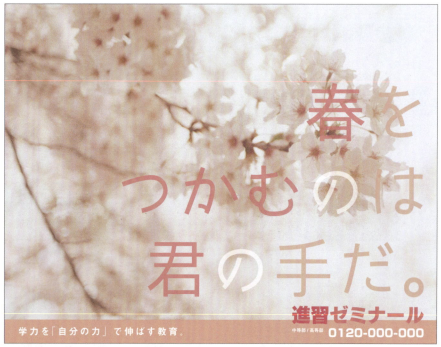

设计使用微妙的色彩差异，强调了图片柔和的意象。在让人感受到季节和温度的同时，通过加入一种同色系的强烈色彩，收紧了整体的平衡。

图例色彩

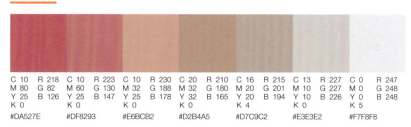

C 10 M 80 Y 25 K 0	R 218 G 82 B 126	C 10 M 60 Y 25 K 0	R 223 G 130 B 147	C 10 M 32 Y 25 K 0	R 230 G 188 B 178	C 20 M 32 Y 32 K 0	R 210 G 180 B 165	C 16 M 20 Y 20 K 4	R 215 G 201 B 194	C 13 M 10 Y 10 K 0	R 227 G 227 B 226	C 0 M 0 Y 0 K 5	R 247 G 248 B 248
#DA527E		#DF8293		#E6BCB2		#D2B4A5		#D7C9C2		#E3E3E2		#F7F8F8	

配色样本

● 淡色的微妙差异

C 0 M 20 Y 5 K 0	C 0 M 40 Y 10 K 0	C 0 M 40 Y 20 K 20	C 0 M 40 Y 20 K 0	C 0 M 40 Y 20 K 0	C 10 M 40 Y 20 K 0	C 5 M 20 Y 0 K 0	C 0 M 20 Y 0 K 0
R 250 G 220 B 226	R 244 G 179 B 194	R 211 G 155 B 169	R 245 G 178 B 178	R 211 G 178 B 178	R 227 G 174 B 206	R 241 G 217 B 233	
#FADCE2	#F4B3C2	#D39BA9	#F5B2B2	#D39CB5	#E3AECE	#F1D9E9	

C 20 M 0 Y 20 K 0	C 40 M 0 Y 40 K 15	C 40 M 0 Y 30 K 0	C 30 M 0 Y 40 K 15	C 45 M 10 Y 45 K 0	C 20 M 5 Y 40 K 0	C 40 M 0 Y 45 K 0
R 213 G 234 B 216	R 149 G 192 B 157	R 164 G 214 B 193	R 172 G 201 B 157	R 153 G 194 B 156	R 215 G 225 B 172	R 166 G 211 B 162
#D5EAD8	#95C09D	#A4D6C1	#ACC99D	#99C29C	#D7E1AC	#A6D3A2

● 深色的微妙差异

C 100 M 0 Y 0 K 40	C 100 M 25 Y 0 K 60	C 100 M 0 Y 0 K 80	C 100 M 50 Y 0 K 60	C 100 M 25 Y 0 K 40	C 100 M 25 Y 0 K 80	C 100 M 0 Y 0 K 77	C 80 M 0 Y 0 K 60
R 0 G 117 B 169	R 0 G 73 B 117	R 0 G 56 B 86	R 0 G 53 B 103	R 0 G 97 B 152	R 0 G 43 B 77		R 0 G 96 B 131
#0075A9	#004975	#003856	#003567	#006198	#002B4D		#006083

C 0 M 100 Y 100 K 40	C 0 M 50 Y 100 K 80	C 50 M 0 Y 100 K 80	C 0 M 0 Y 100 K 80	C 100 M 0 Y 50 K 80	C 100 M 50 Y 0 K 80	C 50 M 100 Y 0 K 80
R 83 G 0 B 0	R 86 G 46 B 0	R 42 G 68 B 0	R 91 G 83 B 0	R 0 G 56 B 51	R 0 G 26 B 67	R 51 G 0 B 43
#530000	#562E00	#2A4400	#5B5300	#003833	#001A43	#33002B

● 色相的微妙差异

C 0 M 100 Y 100 K 40	C 0 M 100 Y 50 K 40	C 50 M 100 Y 0 K 60	C 0 M 100 Y 0 K 60	C 0 M 50 Y 100 K 60	C 0 M 100 Y 0 K 40	C 0 M 100 Y 0 K 60
R 164 G 0 B 0	R 164 G 0 B 53	R 80 G 0 B 71	R 125 G 0 B 0	R 131 G 78 B 0	R 164 G 0 B 91	R 126 G 0 B 67
#A40000	#A40035	#500047	#7D0000	#834E00	#A4005B	#7E0043

C 0 M 40 Y 20 K 0	C 0 M 40 Y 40 K 0	C 0 M 20 Y 40 K 0	C 0 M 0 Y 40 K 0	C 20 M 0 Y 40 K 0	C 40 M 0 Y 40 K 0	C 40 M 0 Y 20 K 0
R 245 G 178 B 178	R 245 G 178 B 144	R 252 G 215 B 161	R 255 G 249 B 177	R 215 G 231 B 175	R 165 G 212 B 173	R 162 G 215 B 212
#F5B2B2	#F5B090	#FCD7A1	#FFF9B1	#D7E7AF	#A5D4AD	#A2D7D4

PART 2 配色模式的基本理论

融合 08 微妙的差异

自然色彩调和

融合 09　　自然的和谐

在自然光（太阳光）下看东西，光线照射到的部分泛黄，照射不到的阴影部分泛蓝。这种现象，换句话说就是，有光照的地方接近"黄色"，色彩的明度和纯度变高；无光照的阴影部分接近"蓝紫色"，色彩的明度和纯度变低。这种色彩组合被称为"自然色彩调和"，给人留下熟悉的大自然的印象。

利用来自自然界的色彩调和，统合成清爽的色彩。参考风景和植物的配色，能够创造出自然的氛围。

图例色彩

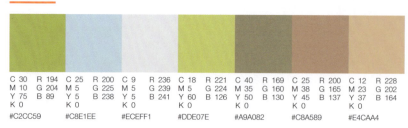

C 30　M 10　Y 75　K 0	R 194　G 204　B 89	C 25　M 5　Y 5　K 0	R 200　G 225　B 238	C 9　M 5　Y 5　K 0	R 236　G 239　B 241	C 18　M 5　Y 60　K 0	R 221　G 224　B 126	C 40　M 35　Y 50　K 0	R 169　G 160　B 130	C 25　M 38　Y 45　K 0	R 200　G 165　B 137	C 12　M 23　Y 37　K 0	R 228　G 202　B 164
#C2CC59		#C8E1EE		#ECEFF1		#DDE07E		#A9A082		#C8A589		#E4CAA4	

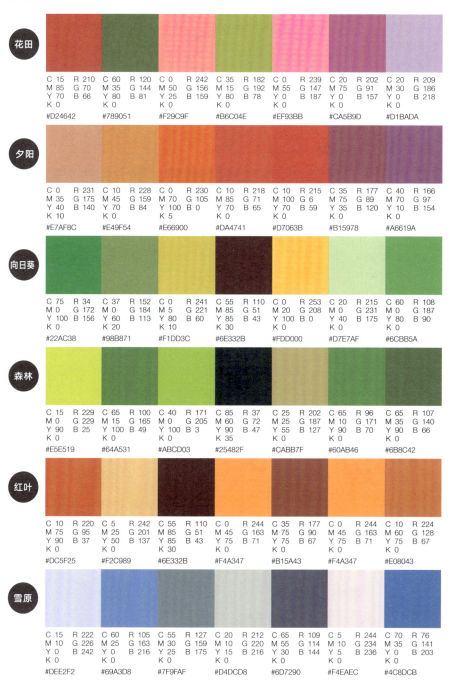

人工色彩调和 复杂的和谐

融合

10

与自然光的情形（参照 p.056）相反，接近"蓝紫色"的色彩的明度、纯度变高，接近"黄色"的色彩的明度和纯度变低，这种色彩组合叫作"人工色彩调和"（Complex Harmony, complex 有"复杂"之意）。这是在自然界中看不到的配色，给人违和感和不可思议的感觉，因此在想要表现非日常的、人工的、崭新的意象时，非常有效。

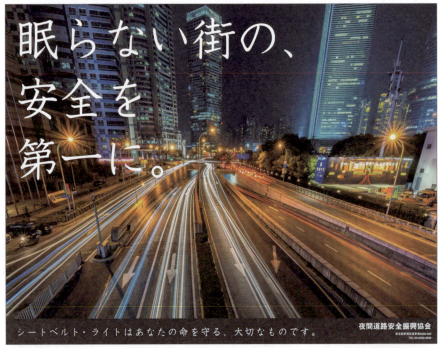

将照片等图像中的蓝色修改成鲜艳的蓝色，赋予违和感，从而吸引人们注意。人工色彩调和给人时尚、脱俗的印象，常被用于年轻人的服装等设计。

图例色彩

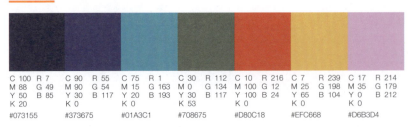

C 100	R 7	C 90	R 55	C 75	R 1	C 30	R 112	C 10	R 216	C 7	R 239	C 17	R 214
M 88	M 49	M 90	G 54	M 15	G 163	M 0	G 134	M 100	G 12	M 25	G 198	M 35	G 179
Y 50	B 85	Y 30	B 117	Y 20	B 193	Y 30	B 117	Y 100	B 24	Y 65	B 104	Y 0	B 212
K 20		K 0		K 0		K 53		K 0		K 0		K 0	
#073155		#373675		#01A3C1		#708675		#D80C18		#EFC668		#D6B3D4	

配色样本

● 多色相的组合

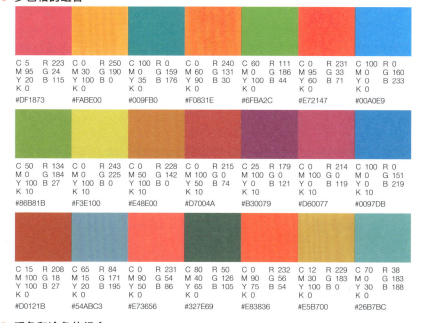

● 暖色和冷色的组合

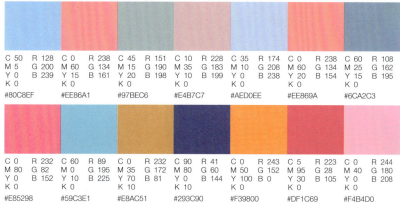

● 以无彩色为中心的组合

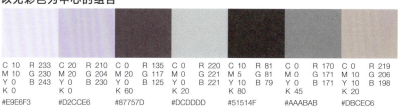

根据法则选择

补色配色 明显的色差

在色相环上位置正好相反的颜色叫作"补色"。将这种色相对比最为强烈的色彩组合在一起,能够强调彼此的艳丽色彩,给人华丽的印象。颜色彼此的明度越相近,纯度越高,这种效果就越明显,但也容易产生色晕(色彩边缘模糊,看不清楚的现象),要引起注意。

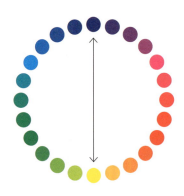

大胆使用鲜艳色调(24色相环)的补色可以增强存在感。即使使用少量的色相也能使设计很醒目。

图例色彩

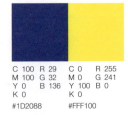

C 100	R 29	C 0	R 255
M 100	G 32	M 0	G 241
Y 0	B 136	Y 100	B 0
K 0		K 0	
#1D2088		#FFF100	

配色样本

● 亮色调

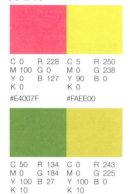

C 0	R 228	C 5	R 250
M 100	G 0	M 0	G 238
Y 0	B 127	Y 90	B 0
K 0		K 0	
#E4007F		#FAEE00	

C 50	R 134	C 0	R 243
M 0	G 184	M 0	G 225
Y 100	B 27	Y 100	B 0
K 10		K 10	
#86B81B		#F3E100	

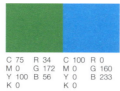

C 75 R 34 C 100 R 0
M 0 G 172 M 0 G 160
Y 100 B 56 Y 0 B 233
K 0 K 0
#22AC38 #00A0E9

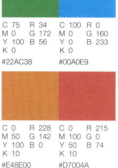

C 0 R 228 C 0 R 215
M 50 G 142 M 0 G 0
Y 100 B 0 Y 50 B 74
K 0 K 10
#E48E00 #D7004A

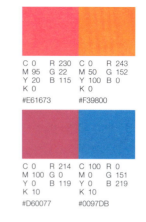

C 0 R 230 C 0 R 243
M 95 G 22 M 50 G 152
Y 20 B 115 Y 100 B 0
K 0 K 0
#E61673 #F39800

C 0 R 214 C 100 R 0
M 100 G 0 M 0 G 151
Y 0 B 119 Y 0 B 219
K 10 K 10
#D60077 #0097DB

● 暗色调

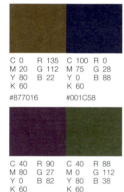

C 0 R 135 C 100 R 0
M 20 G 112 M 75 G 28
Y 80 B 22 Y 0 B 88
K 60 K 60
#877016 #001C58

C 40 R 90 C 40 R 88
M 80 G 27 M 0 G 112
Y 0 B 82 Y 80 B 38
K 60 K 60
#5A1B52 #587026

C 0 R 83 C 100 R 0
M 100 G 0 M 0 G 56
Y 100 B 0 Y 0 B 86
K 80 K 80
#530000 #003856

C 0 R 85 C 100 R 0
M 100 G 0 M 0 G 55
Y 0 B 37 Y 100 B 5
K 80 K 80
#550025 #003705

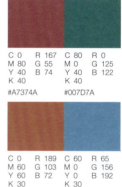

C 0 R 167 C 80 R 0
M 80 G 55 M 0 G 125
Y 40 B 74 Y 40 B 122
K 40 K 40
#A7374A #007D7A

C 0 R 189 C 60 R 65
M 60 G 103 M 0 G 156
Y 60 B 72 Y 0 B 192
K 30 K 30
#BD6748 #419CC0

● 色调有差异

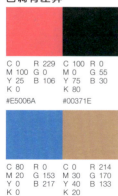

C 0 R 229 C 100 R 0
M 100 G 0 M 0 G 55
Y 25 B 106 Y 75 B 30
K 0 K 80
#E5006A #00371E

C 80 R 0 C 0 R 214
M 20 G 153 M 30 G 170
Y 0 B 217 Y 40 B 133
K 0 K 20
#0099D9 #D6AA85

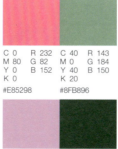

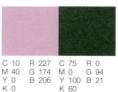

C 0 R 232 C 40 R 143
M 80 G 82 M 0 G 184
Y 0 B 152 Y 40 B 150
K 0 K 20
#E85298 #8FB896

C 10 R 227 C 75 R 0
M 40 G 174 M 0 G 94
Y 0 B 206 Y 100 B 21
K 0 K 60
#E3AECE #005E15

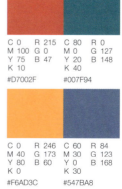

C 0 R 215 C 80 R 0
M 100 G 0 M 0 G 127
Y 75 B 47 Y 20 B 148
K 10 K 40
#D7002F #007F94

C 0 R 246 C 60 R 84
M 40 G 173 M 30 G 123
Y 80 B 60 Y 0 B 168
K 0 K 30
#F6AD3C #547BA8

分裂补色配色

温和的色差

基准色（单色）与基准色的补色的两侧相邻的颜色（两种颜色的近似色），组合在一起的三色配色就是"分裂补色配色"。在色相环上将三种颜色用线连接起来，基准色朝向补色的方向，形成分裂的形状，分裂补色配色便因此而得名。这种配色比补色配色（参照 p.060）给人的印象更加柔和。增大相近的两种颜色的面积，更容易统一整体。

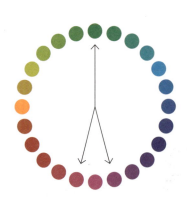

配色使用了浓色调(24色相环)的分裂补色。为了配合连衣裙的绿色，设计使用了深色调，给人一种高雅的感觉。

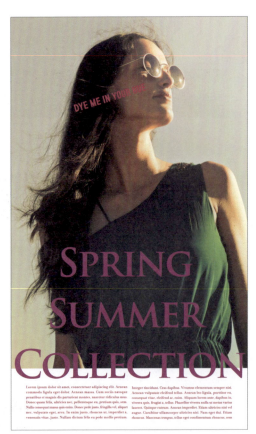

图例色彩

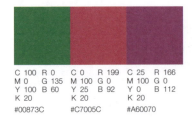

C 100	R 0	C 0	R 199	C 25	R 166
M 0	G 135	M 100	G 0	M 100	G 0
Y 100	B 60	Y 25	B 92	Y 0	B 112
K 20		K 20		K 20	
#00873C		#C7005C		#A60070	

配色样本

● 亮色调

● 暗色调

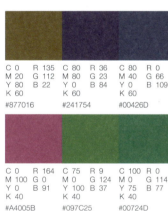

● 鲜艳色调

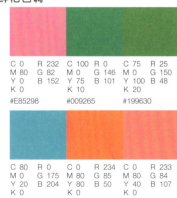

● 浊色调

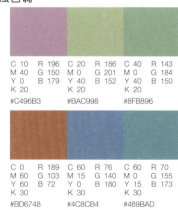

根据法则选择 13

三色配色　用均等的色相差保持平衡

将色相环分成三等分，把所选中的颜色组合在一起就是"三色配色"。将用这种方法选中的三个色相用线连接，在色相环中就出现一个正三角形。选色时，想象旋转这个正三角形即可（不是完全的正三角形，接近正三角形的也可以说是三色配色）。三色的色相均等，给人平衡协调的印象。

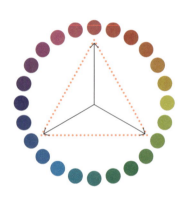

将浊色调（24色相环）三等分后进行配色的网页设计。分割后的三色中，一种作为主色，一种作为辅色，剩下的一种作为点缀色，使设计产生统一感。

图例色彩

C 0	R 202	C 80	R 19	C 40	R 147
M 80	G 71	M 40	G 110	M 0	G 180
Y 40	B 92	Y 0	B 171	Y 80	B 71
K 20		K 20		K 20	
#CA475C		#136EAB		#93B447	

配色样本

● 亮色调

C 40 M 10 Y 0 K 0	R 161 G 203 B 237	C 15 M 0 Y 60 K 0	R 228 G 233 B 128	C 0 M 80 Y 20 K 0	R 233 G 83 B 131		C 15 M 20 Y 0 K 0	R 221 G 209 B 231	C 0 M 15 Y 20 K 0	R 252 G 227 B 205	C 20 M 0 Y 15 K 0	R 213 G 235 B 225
#A1CBED		#E4E980		#E95383			#DDD1E7		#FCE3CD		#D5EBE1	

C 80 M 0 Y 20 K 0	R 0 G 175 B 204	C 15 M 60 Y 0 K 0	R 213 G 128 B 178	C 0 M 5 Y 20 K 0	R 255 G 245 B 215		C 40 M 10 Y 0 K 0	R 161 G 203 B 237	C 10 M 0 Y 40 K 0	R 237 G 241 B 176	C 0 M 40 Y 10 K 0	R 244 G 179 B 194
#00AFCC		#D580B2		#FFF5D7			#A1CBED		#EDF1B0		#F4B3C2	

● 暗色调

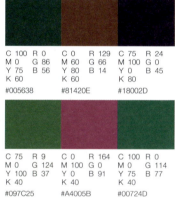 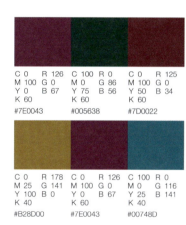

C 100 M 0 Y 75 K 60	R 0 G 86 B 56	C 0 M 60 Y 80 K 60	R 129 G 66 B 14	C 75 M 100 Y 0 K 80	R 24 G 0 B 45		C 0 M 100 Y 0 K 60	R 126 G 0 B 67	C 100 M 0 Y 75 K 60	R 0 G 86 B 56	C 0 M 100 Y 50 K 60	R 125 G 0 B 34
#005638		#81420E		#18002D			#7E0043		#005638		#7D0022	

C 75 M 0 Y 100 K 40	R 9 G 124 B 37	C 0 M 100 Y 0 K 40	R 164 G 0 B 91	C 100 M 0 Y 75 K 40	R 0 G 114 B 77		C 0 M 25 Y 100 K 40	R 178 G 141 B 0	C 0 M 100 Y 0 K 60	R 126 G 0 B 67	C 100 M 0 Y 25 K 40	R 0 G 114 B 141
#097C25		#A4005B		#00724D			#B28D00		#7E0043		#00748D	

● 鲜艳色调 ● 浊色调

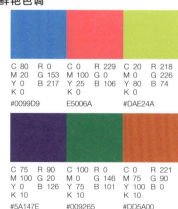 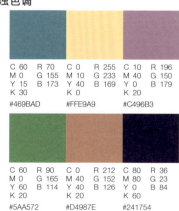

C 80 M 20 Y 0 K 0	R 0 G 153 B 217	C 0 M 100 Y 25 K 0	R 229 G 0 B 106	C 20 M 0 Y 80 K 0	R 218 G 226 B 74		C 60 M 0 Y 15 K 30	R 70 G 155 B 173	C 0 M 10 Y 40 K 0	R 255 G 233 B 169	C 10 M 40 Y 0 K 20	R 196 G 150 B 179
#0099D9		E5006A		#DAE24A			#469BAD		#FFE9A9		#C496B3	

C 75 M 100 Y 0 K 10	R 90 G 20 B 126	C 100 M 0 Y 75 K 10	R 0 G 146 B 101	C 0 M 75 Y 100 K 0	R 221 G 90 B 0		C 60 M 0 Y 60 K 20	R 90 G 165 B 114	C 0 M 40 Y 40 K 20	R 212 G 152 B 126	C 80 M 80 Y 0 K 60	R 36 G 23 B 84
#5A147E		#009265		#DD5A00			#5AA572		#D4987E		#241754	

根据法则选择 14

四色配色　赋予有节奏的变化

将色相环四等分，把所选中的颜色组合在一起就是"四色配色"。将用这种方法选定的颜色用线连接，在色相环中就会出现一个正方形。一边想象旋转这个正方形，一边选择配色用的四种颜色（也可能是接近于正方形的梯形和长方形）。四色配色比三色配色（参照 p.064）的色相差要小，色相均等变化，给人有节奏的印象。

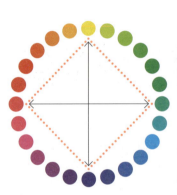

将利用亮色调（24色相环）的四等分后的配色组成图案，形成了充满愉悦气氛的设计。补色之间的组合，给人五彩缤纷的印象。

图例色彩

C 0	C 100	C 100	C 0
M 0	M 0	M 100	M 100
Y 100	Y 50	Y 0	Y 50
K 10	K 10	K 0	K 10
R 243	R 0	R 29	R 215
G 225	G 149	G 32	G 100
B 0	B 141	B 136	B 74
#F3E100	#00958D	#1D2088	#D7004A

配色样本

● 亮色调

C 0	R 250	C 40	R 165	C 0	R 254	C 0	R 214	C 30	R 187	C 40	R 161	C 0	R 245	C 10	R 237
M 20	G 220	M 0	G 212	M 10	G 236	M 30	G 170	M 40	G 161	M 0	G 216	M 40	G 177	M 0	G 241
Y 5	B 226	Y 40	B 173	Y 20	B 210	Y 40	B 133	Y 0	B 203	Y 10	B 230	Y 30	B 162	Y 40	B 176
K 0		K 0		K 0		K 0		K 0		K 0		K 0		K 0	
#FADCE2		#A5D4AD		#FEECD2		#D6AA85		#BBA1CB		#A1D8E6		#F5B1A2		#EDF1B0	

C 45	R 135	C 70	R 39	C 0	R 222	C 0	R 221	C 0	R 250	C 20	R 213	C 0	R 252	C 20	R 211
M 60	G 98	M 0	G 172	M 0	G 212	M 70	G 102	M 20	G 220	M 0	G 234	M 20	G 215	M 10	G 222
Y 0	B 153	Y 35	B 169	Y 60	B 110	Y 35	B 115	Y 0	B 233	Y 20	B 216	Y 40	B 161	Y 0	B 241
K 20		K 10		K 0		K 0		K 0		K 0		K 0		K 0	
#876299		#27ACA9		#DED46E		#DD6673		#FADCE9		#D5EAD8		#FCD7A1		#D3DEF1	

● 暗色调

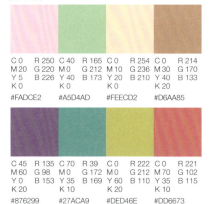

C 0	R 83	C 50	R 42	C 50	R 51	C 100	R 0	C 100	R 0	C 0	R 138	C 0	R 84	C 80	R 0
M 100	B 0	M 40	G 68	M 0	G 0	M 0	G 56	M 75	G 0	M 0	G 128	M 100	G 0	M 0	G 95
Y 100	B 0	Y 100	B 0	Y 0	B 43	Y 0	B 86	Y 0	B 56	Y 100	B 0	Y 25	B 24	Y 40	B 93
K 80		K 80		K 80		K 80		K 80		K 60		K 80		K 60	
#530000		#2A4400		#33002B		#003856		#000038		#8A8000		#540018		#005F5D	

C 0	R 129	C 20	R 144	C 80	R 0	C 60	R 74	C 80	R 0	C 80	R 19	C 0	R 213	C 0	R 202
M 60	G 66	M 80	G 50	M 20	G 82	M 0	G 135	M 0	G 148	M 40	G 110	M 40	G 149	M 80	G 70
Y 80	B 14	Y 0	B 109	Y 0	B 120	Y 80	B 62	Y 80	B 83	Y 0	B 171	Y 80	B 51	Y 0	B 132
K 60		K 40		K 60		K 40		K 20		K 20		K 20		K 0	
#81420E		#90326D		#005278		#4A873E		#009453		#136EAB		#D59533		#CA4684	

● 鲜艳色调

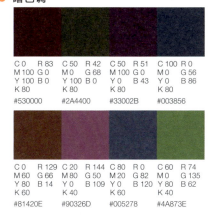

● 浊色调

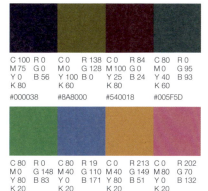

C 0	R 243	C 0	R 221	C 70	R 93	C 70	R 39	C 0	R 219	C 0	R 189	C 60	R 78	C 60	R 100
M 0	G 225	M 70	G 102	M 0	G 80	M 0	G 172	M 15	G 191	M 60	G 105	M 0	G 153	M 45	G 114
Y 100	B 0	Y 35	B 115	Y 0	B 153	Y 35	B 169	Y 60	B 104	Y 15	B 129	Y 45	B 129	Y 0	B 168
K 10		K 10		K 10		K 10		K 20		K 30		K 30		K 20	
#F3E100		#DD6673		#5D5099		#27ACA9		#DBBF68		#BD6981		#4E9981		#6472A8	

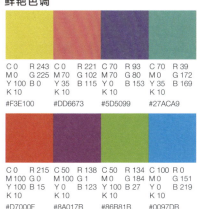

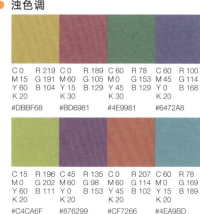

C 0	R 215	C 50	R 138	C 50	R 134	C 100	R 0	C 15	R 196	C 45	R 135	C 0	R 207	C 60	R 78
M 100	G 0	M 100	G 1	M 0	G 184	M 0	G 151	M 0	G 202	M 60	G 98	M 60	G 114	M 0	G 169
Y 100	B 15	Y 0	B 123	Y 100	B 27	Y 0	B 219	Y 60	B 111	Y 0	B 153	Y 45	B 102	Y 15	B 189
K 10		K 10		K 10		K 10		K 20		K 20		K 20		K 20	
#D7000F		#8A017B		#86B81B		#0097DB		#C4CA6F		#876299		#CF7266		#4EA9BD	

根据法则选择

六色配色

缤纷的色彩中也有统一感

将色相环六等分后的色彩组合就是"六色配色"。六个色连在一起，形成正六边形。一边想象旋转这个正六边形，一边选色（也可能是接近于正六边形的组合）。这种配色颜色虽多，但也有统一感，给人热闹的印象。而且，可以在二至六等分的"色相分割"的配色中自由选择色调。

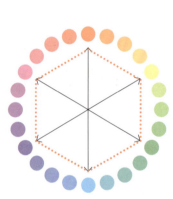

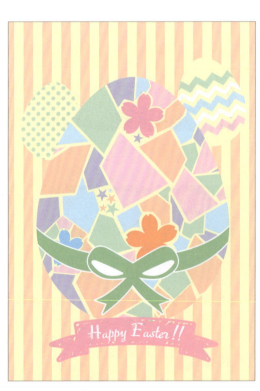

以极淡色调（24色相环）为基调，进行六色配色的明信片。虽然明信片五颜六色，但是给人的印象柔和。在想要强调的花朵和蝴蝶结部分，使用了稍重的色调，以吸引人们的视线，同时收紧画面，使其不至于给人模糊的印象。

图例色彩

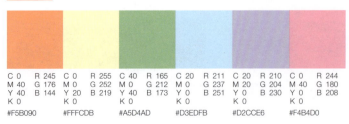

C 0	R 245	C 0	R 255	C 40	R 165	C 20	R 211	C 20	R 210	C 0	R 244
M 40	G 176	M 0	G 252	M 0	G 212	M 0	G 237	M 20	G 204	M 40	G 180
Y 40	B 144	Y 20	B 219	Y 40	B 173	Y 0	B 251	Y 0	B 230	Y 0	B 208
K 0		K 0		K 0		K 0		K 0		K 0	
#F5B090		#FFFCDB		#A5D4AD		#D3EDFB		#D2CCE6		#F4B4D0	

配色样本

● **亮色调**

C 0 M 0 Y 40 K 0 #FFF9B1	C 0 M 20 Y 20 K 0 #FBDAC8	C 40 M 0 Y 0 K 0 #9FD9F6	C 20 M 20 Y 0 K 0 #D2CCE6	C 0 M 40 Y 0 K 0 #F4B4D0	C 20 M 0 Y 20 K 0 #D5EAD8
R 255 G 249 B 177	R 251 G 218 B 200	R 159 G 217 B 246	R 210 G 204 B 230	R 244 G 180 B 208	R 213 G 234 B 216

C 52 M 70 Y 0 K 10 #845599	C 20 M 0 Y 80 K 0 DAE24A	C 0 M 45 Y 60 K 0 #F4A466	C 70 M 18 Y 0 K 10 #309AD0	C 70 M 0 Y 52 K 10 #31AA8A	C 0 M 70 Y 18 K 10 #DD6788
R 132 G 85 B 153	R 218 G 226 B 74	R 244 G 164 B 102	R 48 G 154 B 208	R 49 G 170 B 138	R 221 G 103 B 136

● **暗色调**

C 0 M 80 Y 80 K 60 #7F2509	C 0 M 0 Y 80 K 60 #8A8219	C 80 M 80 Y 0 K 60 #241754	C 0 M 80 Y 0 K 60 #802151	C 80 M 0 Y 0 K 60 #006083	C 80 M 0 Y 80 K 60 #005D30
R 127 G 37 B 9	R 138 G 130 B 25	R 36 G 23 B 84	R 128 G 33 B 81	R 0 G 96 B 131	R 0 G 93 B 48

C 0 M 25 Y 100 K 60 #876A00	C 75 M 0 Y 100 K 40 #097C25	C 50 M 100 Y 0 K 60 #500047	C 0 M 100 Y 50 K 40 #A40035	C 100 M 50 Y 0 K 40 #004986	C 100 M 0 Y 50 K 60 #005752
R 135 G 106 B 0	R 9 G 124 B 37	R 80 G 0 B 71	R 164 G 0 B 53	R 0 G 73 B 134	R 0 G 87 B 82

● **鲜艳色调**

C 100 M 0 Y 50 K 0 #009E96	C 0 M 100 Y 50 K 0 #E5004F	C 50 M 100 Y 0 K 0 #920783	C 100 M 50 Y 0 K 0 #0068B7	C 0 M 50 Y 100 K 0 #F39800	C 50 M 0 Y 100 K 0 #8FC31F
R 0 G 158 B 150	R 229 G 0 B 79	R 146 G 7 B 131	R 0 G 104 B 183	R 243 G 152 B 0	R 143 G 195 B 31

● **浊色调**

C 60 M 0 Y 15 K 20 #4EA9BD	C 0 M 40 Y 30 K 20 #D4998D	C 0 M 15 Y 60 K 20 #DBBF68	C 40 M 30 Y 0 K 20 #8E95BA	C 45 M 0 Y 60 K 20 #85B271	C 10 M 40 Y 0 K 20 #C496B3
R 78 G 169 B 189	R 212 G 153 B 141	R 219 G 191 B 104	R 142 G 149 B 186	R 133 G 178 B 113	R 196 G 150 B 179

不同介质的配色

配色时，要注意在实际使用中输出端的差异。根据印刷方式和素材的不同，纸质介质和输出到液晶屏显示的Web介质，其表现也会有所不同，此处将讲解各种介质应该注意的问题。

纸质介质特有的表现

虽然都是"纸"，但是也分油光纸、亚光纸、普通纸等。不同的印刷纸，其表面的光泽和质感不同，因此颜色看起来也有变化。此外，即使是"白纸"，其白色也因品牌、材质而有差异。这会造成纸张颜色与想象的不一样，或者印刷时使用的油墨不是普通的CMYK（五色以上的印刷等），想要追加专色时，设计上的配色也给人意想不到的印象。为了避免这些事情发生，印刷时要提前掌握使用的纸张和油墨的信息。

当纸张不是白色时，可以将纸张颜色作为一种颜色用于设计。通过与油墨色的搭配，可以表现纸质介质特有的味道。

Web介质与色彩的关系

Web介质是指以PC显示屏或者智能手机等的画面为观看前提的介质。色彩的表现因机种和设置而异。此外，观看场所（室内或者室外等）不同，看起来也不一样。由于Web介质的颜色因阅览环境而异，因此很难向所有人正确传达设计想要传达的意图。此外，显示屏或液晶画面是用RGB输出的，用HTML指定颜色时，一般使用16进制颜色代码（例如：白色为[#FFFFFF]等）。

在Web介质上，与表现细微的色差相比，利用补色等有明显差异的设计更为合适。

PART 3

底色的
配色技巧

（24个技巧和设计样本）

/////

讲解作为整体设计基础的配色技巧。
以PART2的配色模式为样板进行学习。

单色设计

单色设计是以选择色和介质色（纸质介质主要是白色）的两种颜色来表现。选择鲜明的色彩，会增强与介质色的对比，引人瞩目。巧妙运用色彩的浓淡和图案，能够扩大设计的伸缩余地。

鲜明的色彩

同样是单色设计，选择鲜明的色彩更容易引人瞩目。

用浓淡来表现缓急

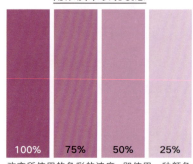

改变所使用的色彩的浓度，即使用一种颜色也能变化多端。

添加图案

利用浓度差异和介质色，添加图案，能使设计更有魅力。

浓淡差异不明显

浓淡差异微妙，可读性降低，很难传达设计信息。

☑ 单色设计是用选择色和介质色两种颜色来设计。
☑ 使用的色彩越鲜明，层次感越强，越引人瞩目。

>>> Sample

Who	What	Case
20~40岁的男女	招募活泼的员工	员工招募海报

PART 3 底色的配色技巧

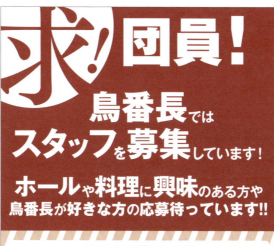

设计分为两部分,上半部分铺满店铺的企业标准色,深深地吸引人们的注意力。左上方镂空的窗户作为点缀,使上半部分不至于太沉重,保持整体平衡。下半部分配有淡色的店铺商标,让人们瞬间就能看出是什么店铺的广告。

基础 01 单色设计

图例色彩

让食物看上去更美味的暖色系,常被用于餐饮店的商标。红色还使人联想到做菜时的火焰和肉。

C 0 R 182
M 100 G 0
Y 100 B 5
K 30
#B60005

"充满活力的餐饮店"的意象,采用了暖色。通过加入黑色使颜色浑浊,增强了"成年人"的意象,向爱喝酒一族靠拢。

调整浓度以保持可读性

利用浓淡差异的图案,提高了设计性。将下半部分的店铺商标和边框的浓度设为20%,保持图案上面文字的可读性。

将"时间"等标题铺上底色并镂空文字,强调了文字信息与商标的主次层次。

双色设计

如果使用色为双色,可以用同色系统一,或者用补色相互衬托,搭配成各种配色模式。包含介质色在内共有三种颜色,请巧妙地调整三者之间的平衡,统一设计吧!

用同色系统一

同色系的搭配具有沉稳感。色彩的意象容易传达。

拉大色相差

色相差异较大的两种颜色具有层次感,当想让设计醒目时,十分有效。

利用介质色

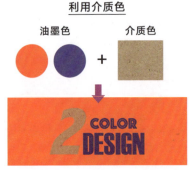

印刷品可以有效利用介质色,使设计更加有趣。

注意色晕

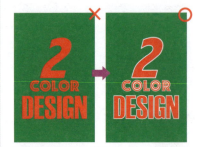

要注意会引起色晕的组合。夹入介质色会有所缓解。

- ☑ 可以产生双色特有的多种配色模式。
- ☑ 通过统一色彩或拉大差距来调整意象。

》》》 Sample

Who	What	Case
30～40岁的男女	在大自然中享受庆典	市场庆典活动的广告

PART 3 底色的配色技巧

蓝色和棕色的组合，将设计很自然地统一在一起。蓝色传达了在晴朗的蓝天下享受庆典的意象，文字使用了棕色，而不是黑色，表现了手工制作的面包热乎乎的感觉。

用整体的颜色传达氛围

给设计整体铺上颜色，增大使用色面积，使设计引人瞩目。设计印象会因背景色发生很大变化，因此要选择符合表现意象的色彩。

图例色彩

设计整体铺的是不透明度（参照p.130）为50%的蓝色主色。

```
C 60    R 128       C 95    R 0
M 80    G 76        M 20    G 143
Y 100   B 46        Y 0     B 215
K 0                 K 0
#804C2E             #008FD7
```

这是一组让人想到秋日晴空万里的蓝色，与有温度感的棕色搭配在一起的配色。每种颜色都调整了不透明度（参照p.130），使设计和谐统一，不会显得过于沉重。

基础 02 双色设计

▶▶▶ Another sample

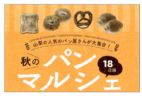

色泽鲜艳的黄色与棕色的配色，能够表现面包美味的感觉。

三色设计

三色配色比上述的双色配色范围更广，还可以创造出看上去像全彩的设计。有意将设计调整为三色设计，可提高艺术感，使设计充满乐趣。

用三色表现斑斓的色彩

三种颜色的色相有差异，能使设计显得很热闹，给人色彩斑斓的感觉。

双色＋点缀色

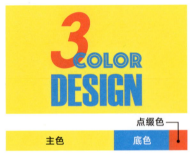

将一种颜色作为点缀色，以衬托其他两种颜色，更容易取得平衡。

混合色彩

像混合颜料一样将色彩混合在一起，能够丰富色彩搭配。

多色专色印刷的魅力

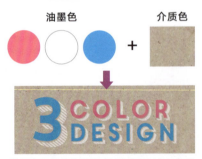

使用专色的多色印刷，可以印出CMYK色彩所没有的设计效果和韵味。

☑ 由三种颜色构成的设计像艺术品。
☑ 通过混合色彩、专色，以及搭配纸张，能够使表现效果富于变化。

〉〉〉 Sample

Who	What	Case
20～30岁的男女	想让他们忍不住伸手去取	免费杂志封面

PART 3 底色的配色技巧

基础 03 三色设计

使用了象征6月份的清爽的色彩，设计具有艺术风格，使人"不仅想读，还想摆在家里看"。简单的黑色文字和线框，收紧了整体设计，显得很时尚。

图例色彩

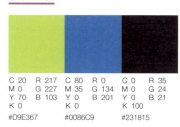

C 20	R 217	C 80	R 0	C 0	R 35
M 0	G 227	M 35	G 134	M 0	G 24
Y 70	B 103	Y 0	B 201	Y 0	B 21
K 0		K 0		K 100	
#D9E367		#0086C9		#231815	

用清爽的黄绿色和蓝色表现了季节感。黑色作为点缀色加入其中，收紧了容易显得柔和的氛围。

玩转底色

将线条和文字等的底色改为其他颜色，给人的印象会截然不同。进行三色设计时，可以选择其他颜色，而不是黑色。

▶▶▶ Another sample

将黑色改成洋红的设计。这种色彩搭配，增强了时尚感。

用单色调衬托

黑色（墨黑）是最强有力的色彩。使用过多，会显得沉重，但如果使用得当，就能够收紧设计。用单色调统一的设计，能够衬托出图像的色彩。

作为亮点使用

图案用黑色统一，给人简约、小巧的印象。

铺满画面

用黑色铺满画面，能够表现高级感和厚重感。

衬托图片的色彩

用单色调统一设计，这样人们的视线会自然而然地转向图片的颜色。

用浓淡表现轻盈感

浓淡不一的黑色图案，不会使整体显得黑乎乎的，并保持了平衡。

- ☑ 黑色是最强有力的色彩。
- ☑ 通过集中于一点或调整浓淡，使设计张弛有度。
- ☑ 能够衬托图片本身的色彩。

>>> Sample

Who	What	Case
20～30岁的女性	想让食器和料理显得时尚	生活方式杂志

为了凸显食器和料理，文字全部使用黑色。黑色太多的话，会盖过图片素材的颜色，因此重要的是要缩小使用范围。

图例色彩

C 0　R 35
M 0　G 24
Y 0　B 21
K 100
#231815

黑色是非常强的色彩，为了表现轻盈的感觉，可以设法使其有浓有淡，或者与白色搭配做成条纹等。

此处使用了 K100% 的黑色，表现了最基础的意象。通过将对话框铺满黑色，增强了标题的存在感。也可以在黑色中加入青色和洋红改变色彩的意象。

提高时尚感

黑色也是具有男性意象的色彩。为此，用黑色统一针对女性的内容，能够向读者展示中性的意象。结合设计中所使用的字体，有效地使用黑色吧！

▶▶▶ Another sample

改变字体，也可以增强女性的意象。

统一为艳丽的色彩

气势十足,能瞬间闯入眼帘的鲜艳的配色,在想要使设计引人注目时十分有效。如果使用的色彩过多,想要凸显的部分就会变得暧昧,因此最多使用6~7种颜色。

表现热闹的感觉

想要表现热闹、欢快的感觉时,鲜艳的配色最有效。

赋予视觉冲击力

鲜艳的色彩,诱目性很强,即使色数很少,也能给人视觉冲击力。

考虑受众

小孩子尤其喜欢红、黄等鲜艳的颜色。请根据受众灵活运用吧!

加入亮点

艳丽的色彩强烈,有冲击力,作为亮点加入其中,也能够使设计引人注目。

- ☑ 用明度高的鲜艳色彩吸引人们的视线。
- ☑ 面向儿童的设计等需要表现健康活泼的意象时效果明显。
- ☑ 使用色数太多,会给人凌乱的印象,因此要整理好后再配色。

>>> Sample

Who	What	Case
幼儿、家庭	希望家人带孩子来参加活动	玩具节广告

PART 3 底色的配色技巧

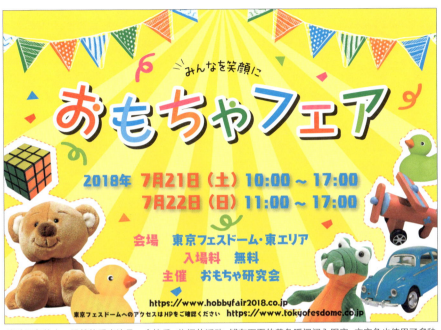

这种配色使人一眼就能看出这是一个快乐、热闹的活动。铺在下面的黄色瞬间闯入眼帘。文字色也使用了多种颜色，但因为是按照信息分组使用的，所以没有凌乱的感觉。

层次 05 统一为艳丽的色彩

图例色彩

C 0 M 0 Y 100 K 0	C 100 R 0 M 0 G 160 Y 0 B 233 K 0	C 0 R 230 M 100 G 100 Y 100 B 18 K 0	C 0 R 240 M 60 G 131 Y 100 B 0 K 0
#FFF100	#00A0E9	#E60012	#F08300

R 255
G 241
B 0

C 85 R 0 M 0 G 163 Y 100 B 62 K 0	C 0 R 228 M 100 G 0 Y 0 B 127 K 0
00A33E	#E4007F

为了加深热闹的印象，配色使用了多种颜色。通过统一每一个文字的色彩，使文字没有违和感，给人五彩缤纷的印象。

统一要素，打造层次感

胡乱使用过多艳丽的色彩，会使人的视线无法集中。彩旗所用的颜色，每个标题文字所用的颜色等，每个要素都统一色彩或色相，这样自然就会出现层次感。鲜艳的色彩分别具有很强的力量，重要的是要让它们有统一感。

不考虑信息的意思就进行的配色，会分不清重点在哪里。

渲染沉稳的氛围

降低纯度和明度，或者混合色相，使色彩浑浊，这种有稳重感的配色设计，年龄越大的人越喜欢。统一使用色彩的色调，会使整体产生和谐统一的感觉。

降低纯度和明度

纯度和明度越低，就越接近黑色。

混合色彩

CMYK的色彩越混合，就越暗淡，最后逐渐变成沉稳的颜色。

统一色调

如果统一使用色调，那么即使颜色再多，也能够产生协调感。

打造层次感

在某一处使色调发生变化，或者加入浓淡的差异，能给设计打造出层次感。

- ☑ 降低明度和纯度，能给人沉稳、柔和的印象。
- ☑ 年龄越大的人，越喜欢这种配色。
- ☑ 统一基本色调，在一部分画面中加入色差，打造层次感。

》》》Sample

Who: 20~30岁的女性 × **What**: 想要表现古典的氛围 × **Case**: 眼镜店广告

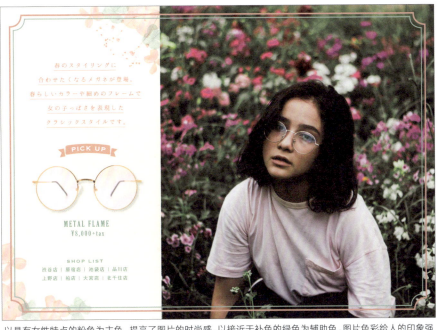

以具有女性特点的粉色为主色,提高了图片的时尚感。以接近于补色的绿色为辅助色。图片色彩给人的印象强烈,为了平衡,底色使用了淡色。

图例色彩

C 5	R 227
M 50	G 149
Y 35	B 139
K 5	

#E3958B

C 0	R 255
M 2	G 252
Y 5	B 246
K 0	

#FFFCF2

C 45	R 134
M 0	G 189
Y 30	B 174
K 15	

#86BDAE

设计使用了红色和接近于红色补色的绿色,通过这两种暗淡、柔和的颜色,增加了沉稳的感觉。色彩不要用得太多,这也是打造沉稳感的关键。底色没有使用白色,而是使用了混入其他颜色的象牙白,增强了怀旧的感觉。

保持视觉的平衡

巧妙运用图片意象的同时,为了使整体不过于沉重,设计要素上使用了淡雅柔和的色彩。既想表现出春天的感觉,又想表现出古典的氛围,因此就将各种颜色变浑浊,以在设计上保持沉稳的感觉。

▶▶▶ Another sample

图片颜色淡时,可以将底色变浓来表现层次感。

用色彩分割

通过用色彩分割画面,可以产生对比的构图,对多个要素进行比较。如果用有色相和色调差异的色彩进行分割,彼此的色差会更加明显;各种色彩通过对比效果,加深彼此的色彩印象。

加入色相差

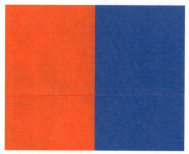

利用有色相差的色彩进行分割,差异会更加明显。

加入色调差

既想保持整体的统一,又想分割时,可以利用同色系的色调差。

加入底纹

也可以加入条纹、圆点等底纹进行分割。

也可以分割成很多个

不局限于分割成两部分,还可以比较多个要素。这个方法还具有整理信息的功能。

- ☑ 用色彩分割,可以产生对比的构图。
- ☑ 在要素之间进行比较,用色相的意象强调了各自的印象。

》》》 Sample

Who	What	Case
10～30岁的女性	想要表现可选型香气的魅力	洗发水广告

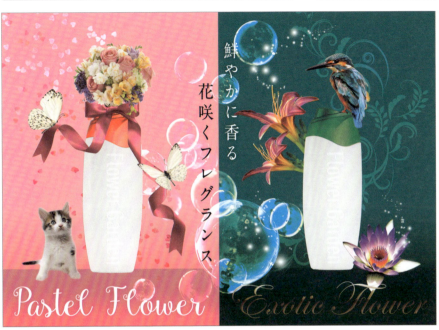

两种不同香型的洗发水，将底色分为两部分，可以自然地进行对比。洗发水的泡泡和广告词横跨两个页面，表现了它们之间的关联性。

图例色彩

C 0　R 243
M 45　G 168
Y 10　B 187
K 0
#F3A8BB

C 0　R 240
M 55　G 144
Y 35　B 138
K 0
#F0908A

C 89　R 0
M 5　G 110
Y 40　B 113
K 45
#006E71

C 65　R 96
M 17　G 165
Y 65　B 114
K 0
#60A572

粉色和绿色的对比，使人联想到两种洗发水截然不同的香气。为了凸显年龄层的不同，粉色以淡色为主，绿色使用了优雅的深绿色。

用底色将区域可视化

分割设计，可以同时表现多种意象。铺底色比用线条区分，空间更明确，差异也更明显。为了防止各个色块过于凌乱，可以配置横跨各个空间的要素，将设计统一为一体。

只有文字信息的内容，也可以用色彩分割，创造出氛围热闹的设计。

用点缀色强调

选择与主色差异明显的色彩,通过打破整体的和谐,增强点缀色的效果。因为这是设计中最引人注目的部分,因此能够强有力地展示色彩所具有的信息。

选择补色

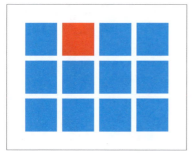

参考色相环的补色选择的点缀色,色相差异明显。

无彩色和有彩色

与无彩色相比,点缀色的有彩色给人的印象更加鲜明。

从色彩的意象来选

点缀色与设计密切相关,因此要使用色彩意象与目的相符的颜色。

点缀色不要过多

点缀色太多,反而不明显,因此要挑重点来点缀。

- ☑ 故意打破配色平衡,创造亮点。
- ☑ 点缀色的意象能改变设计给人的整体印象。

>>> Sample

— **Who** — 20～40岁的男性 × — **What** — 希望他们饮用后打起精神 × — **Case** — 功能性饮料广告

PART **3** 底色的配色技巧

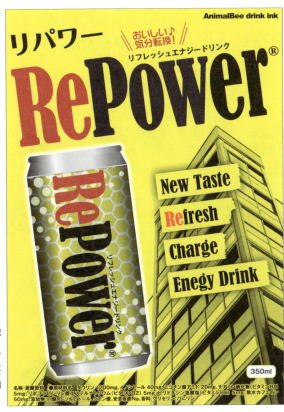

用能够提神的整面的黄色，配合"RE"部分的红色，吸引人们的视线。商品名和点缀色让观者联想到"喝了这个，再加把劲儿"。

层次 **08** 用点缀色强调

图例色彩

C 5	R 250	C 5	R 209	C 0	R 35
M 0	G 238	M 100	G 3	M 0	G 24
Y 90	B 0	Y 90	B 31	Y 0	B 21
K 0		K 10		K 100	
#FAEE00		#D1031F		#231815	

在黄色和红色中加入等量的青色，使两种颜色具有统一感。为了不使其太刺眼，没有使用纯色，而是使人们的视线切实转向使用了黑色的文字要素。

将红色的强大力量作为亮点

全面使用了具有功能性饮料意象的黄色，让观者联想到味道。红色是让人精神振奋的兴奋色，作为点缀色，效果超群。作为亮点使用，更加加深了红色给人的积极印象。

黄色让人联想到维生素C等营养元素，功能性饮料的意象已经深入人心。

信息分类

有很多想要传达的信息时，可以将信息分组整理。用色彩分类的信息，即使不用语言，也可以一目了然。色相相差越大，各组的区别就越明显。

加入色相差

分类最主要的目的就是使其显而易见，因此一般有色相差的配色比较有效。

加入色调差

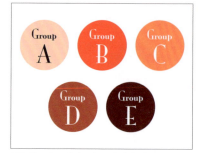

想要统一同一色相时，可以根据色调分类。

与其他要素相关联

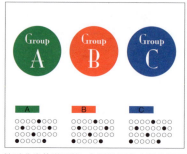

针对分类的说明等，在相关要素之间使用同一种颜色，会使信息更加浅显易懂。

使人混乱的分类 ✗

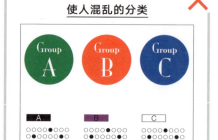

色彩分得过细，或者色差不明显的分类，只会让观者混乱。

- ✓ 使用色相差分类，在视觉上更容易传达。
- ✓ 整合所用色调，能够产生统一感。
- ✓ 想要统一同一色相时，色调差要明显。

>>> Sample

Who	What		Case
20～30岁的女性	想让客人点套餐	×	餐厅菜单

PART 3 底色的配色技巧

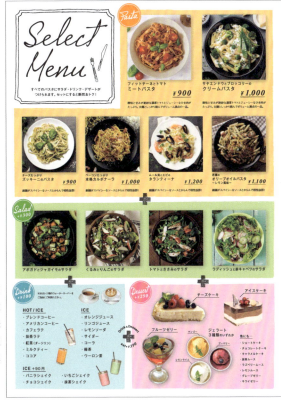

菜单做了以下分类：主菜使用了看起来很美味的橙色，沙拉使用了让人联想到蔬菜的绿色，甜点使用了具有香甜可爱感觉的粉色。主标题使用了黑色，使画面不会显得太轻浮，提升了店铺的氛围。

统一 09 信息分类

图例色彩

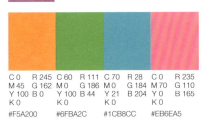

C 0	C 60	C 70	C 0
M 45	M 0	M 0	M 70
Y 100	Y 100	Y 21	Y 0
K 0	K 0	K 0	K 0
R 245	R 111	R 28	R 235
G 162	G 186	G 184	G 110
B 0	B 44	B 204	B 165
#F5A200	#6FBA2C	#1CB8CC	#EB6EA5

将降低透明度（参照p.130）的色彩铺在下面，使分类没有沉重的感觉。各色的色差明显，色调柔和，增强了休闲印象。

利用色调加深意象

在信息分类中，色相差异明显固然重要，但是如果使用纯色，会让人感到粗俗。从加深意象的色调中选择使用补色组合，可以选到既有色相差，又有统一感的色彩。

使用接近纯色的活泼的颜色，设计就有点偏离餐厅想要传达的意象了。

创造图案

设计成图案,能使原本不和谐的色彩组合产生关联性。由于图案能够传达多种色彩的意象,因此可以创造出有深意的设计。

同色系的图案

使用意象相近的同色系,能够增强彼此的意象。

补色的图案

即便是容易产生违和感的组合,设计成图案后,也能很自然地融合在一起。

利用中性色

中性色的搭配,可以中和色彩的意象。

利用无彩色

利用无彩色的图案,能够更加凸显主色的色彩意象。

- ☑ 创造带有颜色的图案,能使多种色彩相互关联,并且没有违和感。
- ☑ 可以将各种颜色的意象组合在一起向观者传达。

>>> Sample

Who	What		Case
20岁的女性	想让她们购买新春福袋	×	新春福袋广告

PART 3 底色的配色技巧

通过粉色和黄色的图案，表现了健康喜庆的新年气氛。两种色彩的意象，再加上柔美可爱的印象，使设计透露出热闹的气氛。

统一 10 创造图案

图例色彩

C 10 R 215
M 100 G 0
Y 30 B 102
K 0
#D70066

C 0 R 251
M 25 G 203
Y 60 B 114
K 0
#FBCB72

暗粉色让人联想到日本传统的色彩，为了搭配粉色，在黄色中加入了洋红，使画面显得更加柔和。如果将画面整体铺满图案，设计会有点沉重，因此使用了将不透明度（参照 p.130）降低了70%的色彩。

让人联想到节日的色彩

庆典或节日有自己的意象色彩。如果只用这些颜色，会显得千篇一律，但是可以将这些颜色/意向作为配色的线索。这里将红色、白色和金色等有新年意象的色彩，根据客户群加以改进，设计成了图案。

新年

圣诞节

万圣节

情人节

统一 热情的设计

想要传达炎热、热情、气势、力量时,用以红色为中心的暖色统一,最为有效。红色的视认性非常高,如果将整体铺满红色,给人的印象会过于强烈,因此明度和纯度的调整就成为关键。

红 + 白

红加白这个组合相互对比,相互衬托。

红 + 黑

更加突出了红色的艳丽。既让人感到沉稳,又让人感到热情。

红 + 黄

加入黄色给人明朗健康的印象,显得更加积极向上。

过强的红色

将纯红铺满画面,让人感觉看不清楚内容,要引起注意。

- ☑ 红色等暖色,能有效地表现热情和力量。
- ☑ 对于强烈的色彩,要注意选择容易看清楚的色调和适当的用色面积。

>>> Sample

Who	What		Case
10~30岁的男性	希望他们观看主场比赛	×	体育球队海报

PART 3 底色的配色技巧

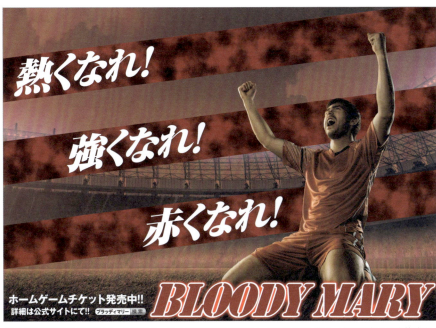

设计以红色的球队色彩为主，气势强大，让人感受到比赛的魅力。红色与黑色搭配，表现了奔涌而出的斗志；强调对比的镂空文字的宣传词，显得非常醒目。

图例色彩

```
C 20    R 174      C 0     R 35
M 100   G 14       M 0     G 24
Y 100   B 22       Y 0     B 21
K 20               K 100
#AE0E16            #231815
```

设计以降低了明度和纯度的红色为主，通过与黑色的搭配，表现出了宁静的热情。背景中的球场图片强调了红色的使用，使设计整体看上去是用红色统一的。因为用的红色并不刺眼，因此眼睛不会疲劳，还可以加深给人的印象。

激起人们干劲的兴奋色

红色具有激起人们干劲的效应，常被用于体育队的运动服。此外，红色还可以使人联想到火焰，因此也被用于表现炎热、热情。红色可以强烈吸引人们的注意力，想要大面积使用时，需要提高明度，表现出轻盈感，或者降低纯度，使其具有稳重感。用色面积较小或者用于想要表现醒目的亮点时，请选择鲜艳的红色。

底色的红色 亮点的红色

```
C 0     R 246    C 0      R 230
M 35    G 189    M 100    G 0
Y 15    B 192    Y 100    B 18
K 0              K 0
#F6BDC0          #E60012
```

统一 11 热情的设计

知性的设计

统一 12

用以蓝色为中心的冷色统一的配色，给人知性、诚实的印象，使人感到清凉感、精密度。蓝色的明度略低，与其他色彩很难形成差别，因此搭配时要注意明度差和纯度差。

整面是蓝色

蓝色是后退色，铺满整个画面也不会显得沉重，是很容易上手的颜色。

蓝+白

蓝色和白色都具有清洁、真实的意象，可以给设计带来轻盈的感觉。

蓝+黑

蓝色与黑色搭配在一起，增加了厚重感。作为亮点加入，能够提升高级感。

诱目性较弱

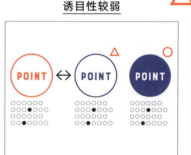

与红色相比，蓝色的诱目性较弱，想要使其醒目时，差异一定要明显。

- ☑ 以蓝色为主的冷色，给人值得信赖的感觉。
- ☑ 注意与配色之间的差异，增强蓝色的效果。

〉〉〉 Sample

Who	What		Case
20多岁的男女	希望他们来应聘	×	企业招聘网站

PART 3 底色的配色技巧

统一 12 知性的设计

这是企业的招聘网站设计，全面推出了诚信与领先的企业形象。结构严密，有效地利用了清爽的薄荷绿，以免使刚毕业的大学生感到生硬。

图例色彩

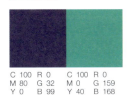

C 100　R 0
M 80　G 32
Y 0　B 99
K 50
#002063

C 100　R 0
M 0　G 159
Y 40　B 168
K 0
#009FA8

深蓝色和薄荷绿，在同色系中也是对比鲜明的配色。使用多种同色系，调整设计内的轻重，使其不会太生硬。

结构和色相的协同效应

看上去像一条直线，没有标新立异的简单的设计，给人一丝不苟的意象。井然有序的设计结构与两种蓝色相辅相成，提高了安心感和信赖感。

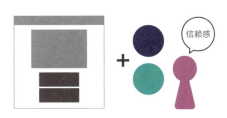

营造热闹的氛围

想使用多种颜色渲染热闹气氛时,统一所用颜色的色调是重点。制定好规则后再配色,也能在热闹的设计氛围中产生和谐统一和主次分明的感觉。

统一色调

色调统一的话,即使有很多种颜色,也能显得很协调。

制定规则和法则

"统一标题的颜色""交替使用不同的颜色"等,通过制定规则,体现统一感。

决定配置

均等使用颜色,还是以一种颜色为主呢?配置不同,给人的印象也会不同。

杂乱的配色

色调过于杂乱或者配色没有规则,都无法产生和谐统一的感觉。

- ☑ 通过统一色调,使得氛围热闹的设计也有统一感。
- ☑ 确定使用部分等的设计规则后再配色。

>>> Sample

Who	What	Case
30~40岁的女性	希望她们来参加活动	当地展销会海报

PART 3 底色的配色技巧

表现 13 营造热闹的氛围

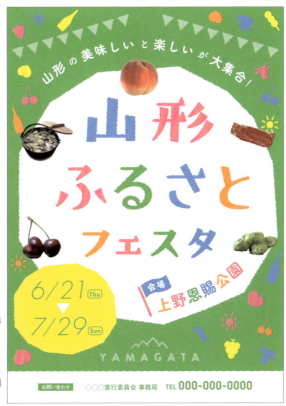

设计使用了大量的柔和色彩，表现了故乡温柔的形象。虽然色相很多，显得很热闹，但是各种颜色的色调统一，作为主色的绿色铺在最下面，收紧了设计，不会使人感到杂乱无章。

图例色彩

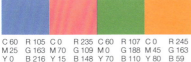

C 60	R 105	C 0	R 235	C 60	R 107	C 0	R 245
M 25	G 163	M 70	G 109	M 0	G 188	M 45	G 163
Y 0	B 216	Y 15	B 148	Y 70	B 110	Y 80	B 59
K 0		K 0		K 0		K 0	
#69A3D8		#EB6D94		#6BBC6E		#F5A33B	

C 0	R 255	C 30	R 191
M 0	G 241	M 0	G 223
Y 100	B 0	Y 35	B 184
K 0		K 0	
#FFF100		#BFDFB8	

配色以新绿和让人联想到山形县的"群山"的绿色为主。亮点使用了鲜艳的黄色，起到了引人注目的作用。

符合季节的配色

有季节感的内容，要在设计里加入使人联想到季节的色彩，才能更容易传达意象。此处，为了迎合从6月份开始的举办日期，以清爽的绿色为主色。

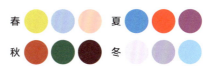

也可以从各个季节的气候和特征中寻找表现季节的颜色。

用白色增加空间魅力

表现

留白是重要的设计要素。纸质介质的留白主要是白色，试着将这个留白作为主色使用吧！用"不存在的部分"增强整体的存在感，在这种方法中，用于亮点的色彩也可以起到重要的作用。

留白 + 单色调

留白很多时候都是白色，使用相反的黑色，能使设计更时尚。

留白 + 一种颜色

即使使用颜色的部分很少，但由于留白的衬托作用，色彩意象也能够很好地表现出来。

留白 + 多种色彩

即使使用的颜色增多，大量的留白也能使设计产生清新脱俗的感觉。

清爽的图案

图案和文字等清爽利落，使得留白的效果更强烈。

- ☑ 通过以留白为主的设计，增强存在感。
- ☑ 通过在重点部位的用色收紧整体设计，传达意象。

>>> Sample

Who	What	Case
30~40岁的女性	希望她们做有高级感的料理	料理杂志

PART 3 底色的配色技巧

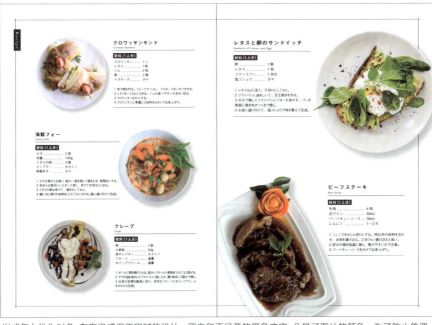

以成年女性为对象,有高级感但不甜腻的设计。留白和不经意的黑色文字,凸显了图片的颜色。为了防止单调,图片大小有别,主次分明,使留白充满灵动感。

表现 14 用白色增加空间魅力

图例色彩

C 0	R 35	C 50	R 79
M 0	G 24	M 70	G 45
Y 0	B 21	Y 80	B 26
K 100		K 60	
#231815		#4F2D1A	

以K100%的黑色为主色,提升了简约的高级感。作为强调,在菜品名色中加入了棕色。虽然只有那么一点点,但是也给设计增添了温度。

有效利用黑色收紧画面

有镂空感的开放式留白,因使用的色彩和图案的位置、形状等有微妙的差异,给人的印象会大不相同。此处,为了给人男性的、干净利索的感觉,使用了黑色细线,收紧整体设计。

▶▶▶ Another sample

棕色文字增加了柔和的感觉,使设计变得很自然。

15 表现

感受光线

不做特殊加工，想让印刷物自己反光，是很困难的。但是，可以将色彩组合在一起，给人一种仿佛在发光的感觉。试着用色彩表现各种光线效果吧！

自然光

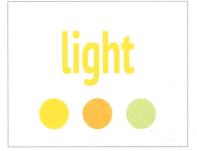

黄色系的颜色，给人天然的自然光的感觉。

人造光

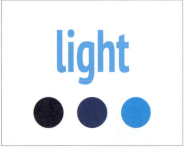

使用蓝色系的颜色，可以表现使人感受到高科技的人造光。

利用渐变

用渐变表现反射和强弱，能够加深发光的印象。

与背景的对比

黑色和深蓝色背景，搭配高纯度的颜色，能够表现明亮的光线。

- ☑ 利用色彩组合，能够表现仿佛在发光一样的设计。
- ☑ 调整色彩的强弱，可以表现各种各样的光。

>>> Sample

Who	What		Case
10~20岁的男女	感受不平常的夜晚	×	音乐节海报

PART 3 底色的配色技巧

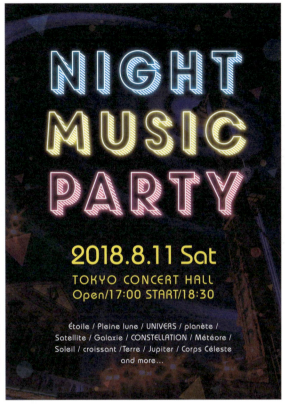

与暗淡的背景相比,像霓虹灯管一样的标题仿佛浮在上面,令人印象深刻。明度和纯度都达到最高的带白边的文字,与各种色彩的灯光组合在一起,仿佛也在发光。

表现 15 感受光线

图例色彩

C 100	R 0	C 0	R 255	C 0	R 228
M 0	G 160	M 0	G 241	M 100	G 0
Y 0	B 233	Y 100	B 0	Y 0	B 127
K 0		K 0		K 0	
#00A0E9		#FFF200		#E4007F	

接近于色彩的三原色(参照 p.017)的明亮色彩,通过与背景色的对比,表现了霓虹灯的灯光。通过增加色相,增强了华丽的印象。

提高霓虹感的带白边文字的效果

Illustrator 的"效果"面板的"风格化"→"外发光",能够起到物体好像在发光的效果。改变发光的颜色,给人的印象也会改变。

16 表现 用阴影加深印象

与任何颜色都很协调、给人时尚印象的黑色,也可以用来打造阴影。通过产生阴影,加深设计的深意,可以打造出高级感、浓密度、正式感。

使整体变暗

降低设计整体的明度,表现出静谧的氛围。

减少色数

用最低限度的色数统一,增强正式感。

使用阴影

使用阴影的设计,也能给人别样的视觉冲击。

重点是最小化

引人注目的重点是最小化的用色面积,突出了阴影的存在。

- ☑ 在设计中加入阴影,增强特别的感觉。
- ☑ 将色数和亮点缩小到最小范围内,加深阴影给人的印象。

》》》Sample

Who	What	Case
10～30岁的男女	用电影的世界观吸引人	电影海报

PART 3 底色的配色技巧

表现 16 用阴影加深印象

表现电影世界观的海报设计，让人感受到了浓郁的气氛。图片整体笼罩着阴影，浮在上面的标题，加入一点红色亮点，给人意味深长的印象。

图例色彩

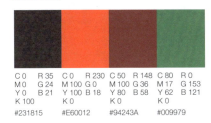

| C 0
M 0
Y 0
K 100
#231815 | C 0
G 24
B 21 | R 35 | C 0
M 100
Y 100
K 0
#E60012 | G 0
B 18 | R 230 | C 50
M 100
Y 80
K 0
#94293A | G 0
B 58 | R 148 | C 80
M 100
Y 62
K 0 | G 17
B 15 | R 13 |

把红色和绿色都调成暗色，与图片人物发出的蓝白光相结合，渲染出妖艳的气氛。在其中加入一点点纯红色，吸引人们的视线。

光影与纵深表现的深度

阴影是由光产生的。将设计整体调暗，还不算是阴影，只有在引人注目的亮部，才能凸显阴影。此外，在用于亮点的颜色中加入透明度，能够使设计产生纵深感。

降低绿色条纹的不透明度（参照p.130），表现透明感。

17 感受

感受冷暖

正像"暖色"和"冷色"形容的那样,色彩具有使人感受到温度的效应。适当利用色彩给人的温度感,能够让观者拥有真实的感受。

使人感到温暖的颜色

红色和橙色等暖色系的色彩,能够使人感到温暖或炎热。

使人感到寒冷的颜色

蓝色等冷色系的色彩能够使人感到寒冷和冰凉。

没有温度感的颜色

被称为中性色的绿色和紫色,其本身没有温度感。

用红色和蓝色调整

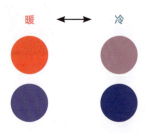

例如:加入蓝色,使其偏蓝,就能够调整出具有冷感的红色。

- ☑ 红色系的颜色让人感觉温暖,蓝色系的颜色让人感觉寒冷。
- ☑ 通过调整红色和蓝色,可以调节温度感。

>>> Sample

Who	What	Case
10~20岁的男女	介绍冷热两种乌冬面	乌冬面新品海报

PART 3 底色的配色技巧

用两种颜色将背景分开，使设计看上去像是分为热乌冬面和冷乌冬面。用商品名的字体、重量感和颜色强调各自的温度，同时使用点对称的构图，强调了不同的印象。

感受 17　感受冷暖

图例色彩

C 45　R 147
M 8　G 201
Y 5　B 230
K 0
#93C9E6

C 20　R 201
M 93　G 49
Y 100　B 28
K 0
#C9311C

令人感到水灵灵的清爽的蓝色和令人联想到热气腾腾的汤汁的深红色，再搭配上让人印象深刻的底纹，使整体印象更加强烈。

用光彩色强调冷暖

用文字色和光彩色能进一步强调冷暖。给清爽的宋体字加上冷色的光彩，使文字变得透明、清凉。相反，给黑体的红色文字加入白色光彩表现热气，给人热乎乎的温暖感。

 →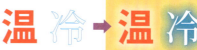

18 感受 赋予触感和重量感

色彩还可以影响触觉。"想要表现轻盈的感觉就用高明度的色彩,想要表现厚重、坚硬的意象就用低明度的色彩",秉着这种基本的思考方式,再配上形状、浓度的组合,就能创造出独特的质感。

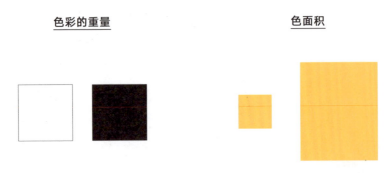

色彩的重量

白色与黑色相比,白色看起来轻。因此,它常被用于搬家公司用的纸箱。

色面积

同样的颜色,色面积越大,给人感觉越重。

用浓度调整

又重又硬 ←→ 又轻又软

色彩的浓度调得越淡,越能给人柔和的印象。

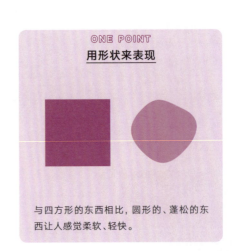

ONE POINT 用形状来表现

与四方形的东西相比,圆形的、蓬松的东西让人感觉柔软、轻快。

- ☑ 明度高的色彩让人感觉轻松、柔软,明度低的色彩让人感觉厚重、坚硬。
- ☑ 调整所有颜色的面积、形状和浓度,能够表现重量和质感。

>>> Sample

Who	What		Case
20～30岁的女性	想要表现柔软可爱的感觉	×	动物写真展海报

PART 3 底色的配色技巧

用温柔的柔和色统一的设计，让人联想到松软的兔毛。接近于暖色的、有透明感的文字，表现出了兔子温暖、轻柔的感觉。

感受 18 赋予触感和重量感

图例色彩

| C 0 M 25 Y 20 K 3 | R 245 G 205 B 192 | C 30 M 20 Y 0 K 0 | R 187 G 196 B 228 | C 0 M 15 Y 50 K 0 | R 254 G 223 B 143 | C 0 M 20 Y 7 K 0 | R 250 G 219 B 223 |

#F5CDC0 #BBC4E4 #FEDF8F #FADBDF

| C 0 M 25 Y 40 K 13 | R 229 G 189 B 145 | C 50 M 0 Y 100 K 0 | R 143 G 195 B 31 |

#E5BD91 #8FC31F

配色由轻飘飘的柔和色统一。虽然为了表现活动的愉悦气氛，使用了多种色彩，但是由于色调统一，因此毫无违和感。

不使用K100%的黑色强调柔软度

K100%的黑色常被用于文字设计，是视认性极高的色彩，但是其强烈的特性有时也让人感觉生硬。因此可以不使用黑色，以提高整体设计给人的轻盈、柔和的印象。不过，为了避免可读性太低，需要调整与其他要素之间的色相差和明度差。

Before　　　　After

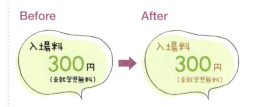

刺激味觉

刨冰的糖汁只是颜色和气味不同,其实味道本身是一样的。但是人们会觉得红色是草莓味,绿色是哈密瓜味,黄色是柠檬味。像这样,与味道相关联的色彩,具有使人看一眼就能联想到味道的力量。

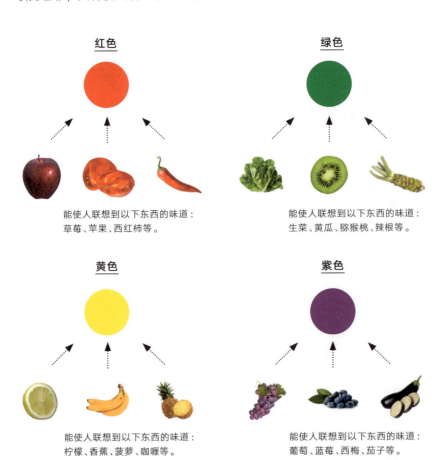

红色

能使人联想到以下东西的味道:
草莓、苹果、西红柿等。

绿色

能使人联想到以下东西的味道:
生菜、黄瓜、猕猴桃、辣根等。

黄色

能使人联想到以下东西的味道:
柠檬、香蕉、菠萝、咖喱等。

紫色

能使人联想到以下东西的味道:
葡萄、蓝莓、西梅、茄子等。

☑ 色彩具有能使人联想到味道的力量。
☑ 色彩意象越强的事物,越容易使人联想到味道。

》》》Sample

Who	What		Case
10~20岁的男女	让人觉得想喝	×	冰沙店广告

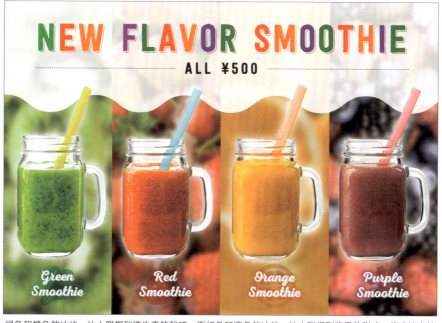

绿色和橙色的冰沙，让人联想到维生素的酸味，而红色和紫色的冰沙，让人联想到浆果的甜味。将冰沙交替设计，使观者感受到味道的变化。

图例色彩

C 75	R 34	C 0	R 230	C 0	R 237
M 0	G 172	M 100	G 0	M 70	G 108
Y 100	B 56	Y 100	B 18	Y 100	B 0
K 0		K 0		K 0	
#22AC38		#E60012		#ED6C00	

C 40　R 165
M 100　G 0
Y 0　　B 130
K 0
#A50082

运用充满活力的维生素色彩，使人联想到新鲜美味的冰沙。四种口味的设计使用了四种颜色，虽然颜色较多，但是和谐统一。

添加决定味道的要素

色彩虽然能在某种程度上让人联想到味道，但是仅凭这一点，并不能成为特定味道的绝对指标。想要表现明确的味道，需要与特定味道的要素组合起来。此处，使用了放在背景上的图片和材料的图案，使设计更容易传达出冰沙的味道。

只有红色，很难判断出这是草莓、西红柿或西瓜，草莓的形状，配上黑色，也无法使人瞬间联想起味道。想要直观地传达味道，要把色彩和形状组合在一起。

PART 3 底色的配色技巧

感受 19 刺激味觉

唤醒嗅觉

不仅是味道，色彩还具有使人联想到香味和气味的力量。水果和香辛料等是给人浓烈香气印象的东西，利用其本身的颜色，能够让观者感受到香气。

粉色

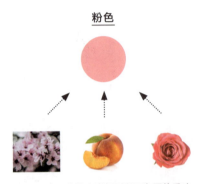

能使人联想到以下东西的香味：
花、桃子、玫瑰等。

紫色

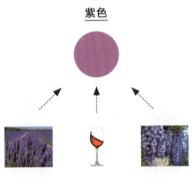

能使人联想到以下东西的香味：
薰衣草、葡萄酒、紫藤花等。

绿色

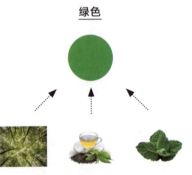

能使人联想到以下东西的香味：
森林、薄荷、绿茶等。

调暗后变成"恶臭"

Good! Bad...

颜色越清澈，越能让人联想到沁人心脾的香气，而越浑浊，越给人气味不好的印象。

- ☑ 使用颜色，能让人联想到特定的香味或气味。
- ☑ 要注意的是，颜色越浑浊，越容易让人觉得"气味"变成了"臭味"。

>>> Sample

Who	What	Case
20~40岁的男女	表现各种香气	芳香剂的广告

PART 3 底色的配色技巧

用4种香味的意象色彩分割底图，能够瞬间表明产品的阵容。将鲜艳的黄色放在最上面，吸引视线，然后配置补色（黄色的补色是蓝色，绿色的补色是红色），给人五彩缤纷的印象，强调丰富的变化。通过排列男女老幼都喜欢的香味，使广告吸引更多人的视线。

感受 20 唤醒嗅觉

图例色彩

| C 5
M 5
Y 60
K 0 | R 248
G 235
B 125 | C 35
M 5
Y 5
K 0 | R 175
G 215
B 236 | C 35
M 5
Y 35
K 0 | R 178
G 212
B 180 | C 5
M 30
Y 5
K 0 | R 239
G 197
B 213 |

#F8EB7D　　#AFD7EC　　#B2D4B4　　#EFC5D5

使用了雅致的柔和色。通过稍微加入渐变色，给人香味自下而上升起的印象。每一种颜色都很淡，表现出了淡雅的香味。

浓淡与香味的强弱

即使是相同色相，也可以用浓淡来表现香味的强弱。好的香味，如果颜色太浓，也会有违和感，因此一般用淡颜色来表现香味。如果要特意表现浓烈的香味或者不好的香味，可以使用强烈的色彩或者浑浊的色彩。

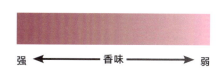

强 ← 香味 → 弱

打造节奏感

色相、色调和色面积的大小如果有差异，就会使设计产生节奏感。通过使人感受到跃动感来引人瞩目，可以诱导观者的视线，使其不会厌烦。

五颜六色的配色

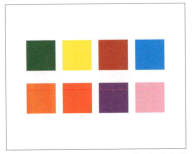

即使是单调的配置，也可以通过五颜六色的配色使设计富有动感。

加大色调差

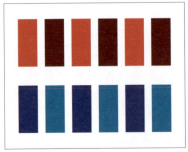

在明度和纯度之间加入有差异的色彩，能使人感受到变化。

加大色面积的差异

色面积带来的节奏感。轻的颜色面积大，重的颜色面积小，容易取得平衡。

ONE POINT
形状的变化

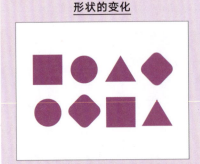

加入形状的变化，能更加强调由单色产生的节奏感。

- ☑ 利用颜色的组合和配置，使设计产生节奏感。
- ☑ 观者的视线自然而然地被设计的节奏所诱导。

>>> Sample

Who	What	Case
10~20岁的男女	让人们感受各种领域的音乐	串流服务LP

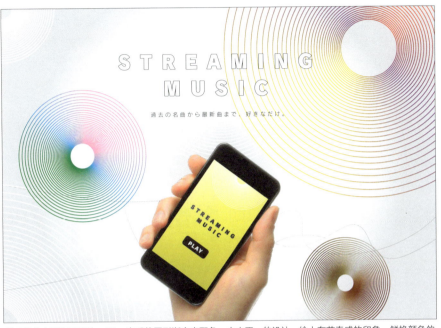

使用能使人联想到唱片、CD、音乐的圆形渐变来配色。大小不一的设计，给人有节奏感的印象。鲜艳颜色的面积较大，暗淡颜色的面积较小，使五彩缤纷的配色取得平衡。

图例色彩

C 86 M 0 Y 100 K 0	R 0 G 162 B 63	C 0 M 38 Y 0 K 0	R 245 G 184 B 211	C 0 M 0 Y 90 K 0	R 255 G 242 B 0	C 50 M 90 Y 0 K 0	R 146 G 48 B 141
#00A23F		#F5B8D3		#FFF200		#92308D	

C 0 M 85 Y 75 K 0	R 233 G 71 B 56	C 0 M 68 Y 100 K 50	R 149 G 67 B 0
#E94738		#954200	

通过五颜六色的多色渐变，表现了各种音乐。统一渐变内的色调，即使色差大也能毫无违和感地连接在一起。

通过构图强调节奏感

将配色鲜艳的大圆放在上面，配色沉稳的小圆放在下面，形成了倒三角形的构图。因为将有重量感的颜色放在了下面，所以基本上打造成了有稳定感的设计（参照 p.128）。同时又通过加大色面积的张弛有度，刻意打破平衡，来表现不稳定的感觉，增强了节奏感。

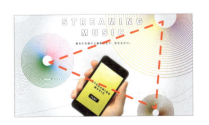

利用对比现象

即使是同样的颜色，由于这个颜色所处的环境不同，也可能被错看成别的颜色。受到其他颜色（周围的颜色或刚看过的颜色等）的影响，看起来跟原来的颜色不一样的现象叫作"色彩的对比现象"。

明度对比

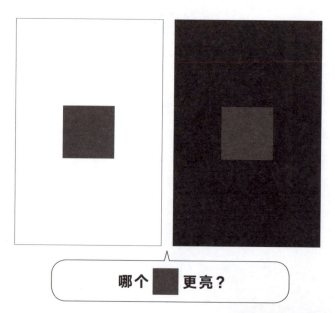

哪个 ■ 更亮？

正确答案是两个一样亮，但是，大部分人应该会说右边的■亮。被称为"明度对比"的这一现象，是指某种颜色受周围颜色的影响，有时看起来亮，有时看起来暗的现象。在明度高的背景（白色）下，颜色（这里是■）看起来暗，反之，在明度低的背景（黑色）下，看起来亮。这是因为明度不同的多种色彩（■和背景色）组合在一起，受相邻色彩的影响，色彩的明度发生变化，以致我们将其错看成了其他颜色。

灯泡在暗的地方，比在亮的地方看起来更耀眼。这也是一种明度对比。

纯度对比

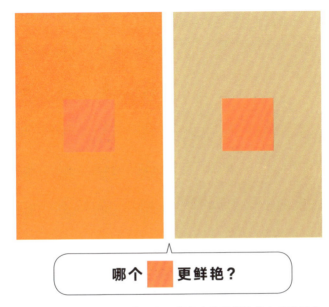

哪个 更鲜艳？

这个案例也是两种颜色一样鲜艳，但是觉得右边更鲜艳的人应该更多。在色彩鲜艳的背景下，■看起来暗淡，在色彩沉稳的背景下，■看起来鲜艳。色彩的纯度，因与相邻色彩之间的纯度差而变化的这种现象叫作"纯度对比"。

在日常生活中，我们也会在不经意间遇到色彩的对比现象。沙发在店内展示时，看起来颜色很漂亮，一旦放在房间里，总感觉哪里不一样，这也是一种对比现象。这是因为展示的空间和房间的颜色（地板、墙壁、地毯和其他家具等）不一样，所以我们才错以为沙发的颜色不同。当有违和感时，可以改变周围的颜色搭配。

色相对比

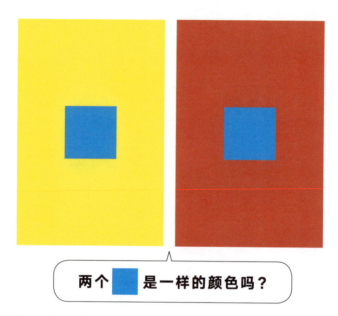

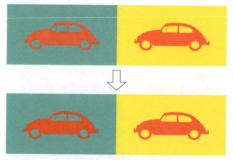

两个 ■ 是一样的颜色吗?

在数值设定上相同的■,因为周围的颜色而看起来不同。左边的■,被黄色背景影响,带有黄色,右边的■,被红色背景影响,带有红色。相邻色相互相影响,色相稍微偏移的现象叫作"色相对比"。

预想到会使大家产生这种错觉,在设计时,需要调整细节部分。例如:将一张图片的背景用颜色分割,由于对比现象,每种颜色看起来会不一样。此时调整图片的色彩,使其看起来像一种颜色,才能使观者觉得没有违和感。

上图的车都是红色,但是黄色背景下的车子颜色更鲜艳。为此,下图调整了绿色背景下车子的颜色,使其看起来是相同的红色。

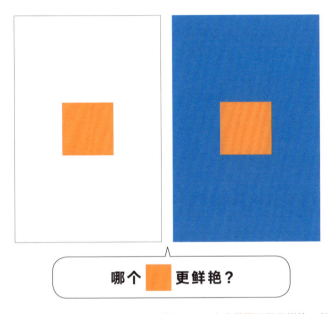

补色对比

哪个 更鲜艳？

这个案例也跟前面一样，尽管是同样的■，但是右边的■显得更鲜艳。从右边的背景色来看，■属于补色。当相邻颜色是补色关系时，它们比单色时看起来更鲜艳的现象，叫作"补色对比"。

同时对比和连续对比

如上所述，在同时看两种以上的颜色时，由于颜色之间相互影响，颜色看起来跟单色时不一样的现象，叫作"同时对比"。

与此相比，一直注视着某种颜色，再把视线转移到其他颜色时，受刚才看到过的颜色的影响，下一种颜色看起来与原本的颜色稍微不同的现象，叫作"连续对比"。凝视对象物体一段时间后，再看向什么也没有的地方，还能看见色彩的视觉残像，也是连续对比的一种。

凝视红色圆点一段时间，再看向什么也没有的地方，圆点的形状和颜色还依稀可见。

边缘对比

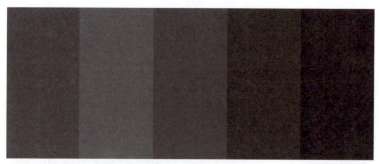

"边缘对比"是指相邻色彩的边缘部分产生对比的现象。上图是按照明度排列的灰色,每种灰色的数值都是相等的,尽管如此,还是左侧边缘(接近明亮色彩的部分)看起来暗淡,右侧边缘(接近暗色的部分)看起来明亮。这是因为相邻色块的明度差异得到了强调,边界部分产生了对比现象。

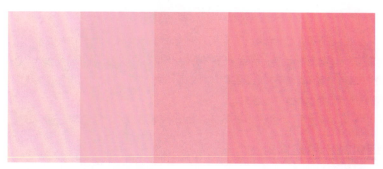

"边缘对比"是由明度对比发展而来的,不只是灰色,有彩色也会发生这种现象。将多个色块并置,这种现象更明显。

马赫带效应

在渐变切换的部分,能够看见原本不存在的条纹的现象,叫作"马赫带效应"。马赫带效应是边缘对比的一种。一直盯着切换部位看,会有一种那里凸起来的错觉。

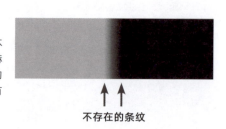

不存在的条纹

》》》Sample

Who	What		Case
20~50岁的男女	想要刺激想象力	×	随笔征集海报

PART 3 底色的配色技巧

高级篇 22 利用对比现象

图片中，万里无云的蓝天与红彤彤的气球搭配在一起，衬托了彼此艳丽的色彩。这是一幅让人联想到随笔的世界观的海报设计。被蓝天包围的气球，稍微带有蓝味，给人怀旧的印象。

图例色彩

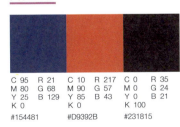

C 95	R 21	C 10	R 217	C 0	R 35
M 80	G 68	M 90	G 57	M 0	G 24
Y 25	B 129	Y 85	B 43	Y 0	B 21
K 0		K 0		K 100	
#154481		#D9392B		#231815	

为了凸显图片的蓝色和红色，对文字要素使用了单色调来统一。蔚蓝的天空呈自然的渐变，起到了自上而下诱导视线的作用。

用补色相互衬托

补色对比使蓝色更蓝，使红色气球给人的印象更加鲜明。补色不仅可以作为一种点缀色，还可以利用视错觉的设计效果，衬托彼此的颜色。

绿色气球也具有亮点的作用，但没有红色的视觉冲击力。

利用同化现象

某种颜色受周围颜色的影响,色彩看起来彼此接近的现象叫作"色彩的同化现象"。它与对比现象的效果相反,色相、明度、纯度越接近,现象越明显。

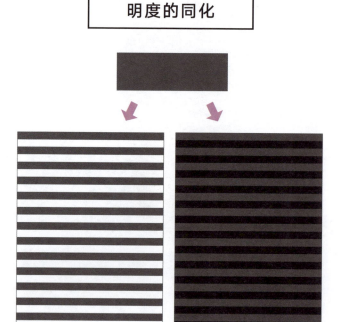

每一个灰色条纹的数值都是一样的,但是很多人会觉得左边有白线的灰色看起来更明亮,右边有黑色线条的灰色看起来更暗淡。这是因为灰色受各自条纹的影响,产生了明度彼此接近的"明度的同化"现象。

条纹越细,同化作用越强,条纹的白色和灰色融为一体。相反,条纹变粗,就会发生对比现象,条纹显得更清晰。

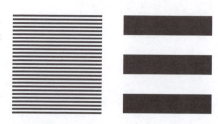

纯度的同化

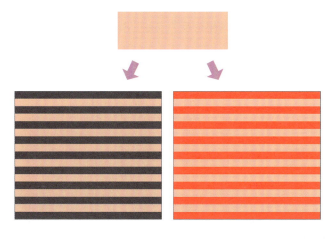

在这种现象中，相同数值的粉色底纹，加入灰色条纹后看起来暗淡；加入红色条纹后，看起来鲜艳，发生了"纯度的同化"。条纹色彩的纯度看起来接近粉色。

色相的同化

在这种现象中，黄色在加入紫色条纹后，就变成有紫味的黄色；在加入红色条纹后，就变成有红味的黄色。在这个案例中，产生了色味看起来相近的"色相的同化"现象。

混色

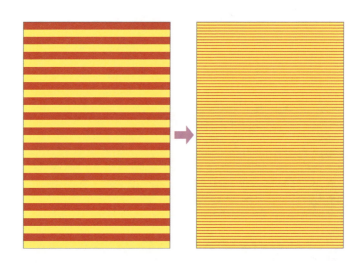

将发生"同化现象"的条纹调整得更细一些,颜色边界模糊地混在一起,看起来像新的颜色,这就是"混色"(并置混色)。应用这种现象的有绘画中的点描画法。它不是把颜料混合在一起,而是直接将颜料点在画布上,色点重合就形成新的颜色。

视错觉因观察色彩的距离而改变。从近处看会产生"对比现象",从远处看,会产生"同化现象",离得再远一些就会产生"混色"现象。

印刷上的混色

"混色"是在印刷品上也会出现的现象。印刷品通过青色、洋红、黄色和黑色的四个小圆点(网点)的组合来表现色彩。现在您看的这本书,如果放大的话,也可以发现它仅仅是由四种颜色和纸张的白色构成的。

》》》Sample

Who	What		Case
10～40岁的男女	想让人们感受到橘子的甘甜	×	餐厅甜点菜单

PART 3 底色的配色技巧

在用橙色统一的设计中，新品橘子果冻令人印象深刻。为了让人联想到大块的果肉，配上了剥好的橘子图片。橙色圆点的加入，使果肉显得更红，使橘子看起来更加成熟、甘甜。

高级篇 23 利用同化现象

图例色彩

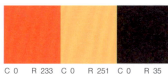

C 0	R 233	C 0	R 251	C 0	R 35
M 85	G 71	M 25	G 203	M 0	G 24
Y 100	B 9	Y 60	B 114	Y 0	B 21
K 0		K 0		K 100	
#E94709		#FBCB72		#231815	

使用了大量橙色和黄色的配色，让人感到果冻酸甜可口。有红味的黄色，让人感受到甜味，而不是酸味。作为点缀的黑色，凸显了主色的橙色。

用色彩重叠加深印象

商场里销售的橘子和秋葵，被包装网的色彩衬托，显得更加美味。利用同化现象，即使不改变事物本身的颜色，也可以通过重叠色彩，使其给人的印象发生变化。

利用各种视觉效应

除了对比现象和同化现象以外，不同的色彩搭配和颜色的浓淡，也具有不同的视觉效应。事先了解在某种条件下会发生什么样的变化，对于思考色彩搭配大有益处。

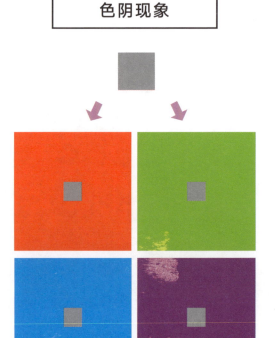

色阴现象

被有彩色包围的白色或灰色等无彩色，看起来有周围色彩补色的影子的现象叫作"色阴现象"。如图所示，同样的灰色，在红色背景下，看起来带蓝色，而在绿、蓝、紫的背景下，看起来带有各自的补色，呈紫灰、红灰和绿灰色。

白色盘子也受桌子和餐垫颜色的影响。

面积效应

随着颜色面积的大小变化,明度和纯度发生变化的现象叫作"色彩的面积效应"。面积越小,色彩越暗淡;面积越大,明度和纯度越高,色彩越鲜艳。大面积的明亮色彩看起来更亮,大面积的暗淡色彩看起来更暗,用大面积呈现颜色的时候,给人的色彩印象会非常深刻。如果根据以小面积呈现的色彩意象来判断,会与实际尺寸呈现给人的印象有所不同,因此用纸质介质设计时,需要按照原有尺寸实际打印出来确认。

错视

赫尔曼栅格

这里会出现白色的十字交叉处看起来有灰点闪现的现象。上面这种图叫作"赫尔曼栅格"。隐约可见的灰色圆点叫作"赫尔曼圆点"。黑底和白色十字架之间发生边缘对比（参照p.118），离黑色最远的十字交叉点变暗，看起来像圆点。而且这种现象在黑色以外的其他颜色上也会发生。

利普曼效应

如上面左图的红色和绿色，将几乎没有明度差异的颜色放在一起看，眼睛会发酸，感觉看不清楚，有光晕。这种边界线不明显，难以识别的现象叫作"利普曼效应"。像上面右图那样，有明度差的不会产生这种现象，因此想要提高辨识度，配色时要注意明度差。

厄任斯坦效应

格子的十字部分缺失的话，缺失的部分看起来像个圆形的现象叫作"厄任斯坦效应"。在黑色背景下，缺失的十字部分看起来很暗，但是，如果将这个圆形的轮廓圈起来，就感觉不到亮度和暗度的错视了。

霓虹色彩效应

将厄任斯坦效应的十字部分用彩色连接后，颜色看上去像扩散和渗透了一样。因为这个色彩看上去像霓虹灯的灯光，所以这种现象被称为"霓虹色彩效应"。

透明错视

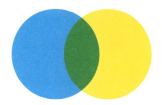
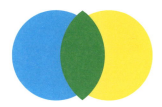

在不同颜色重叠的范围内填充上适当的颜色，使这部分看上去显得透明的现象叫作"透明错视"。如果将重叠的范围稍微偏移，即使填充同一种颜色，也不会发生这种现象。

纵深与平衡

远近效果

用物体的大小来表现的设计，可以搭配色彩的浓淡，增强远近效果。近处的物体浓，远处的物体淡。使用渐变色，或者用前进色和后退色进行配色，效果更好。

平衡

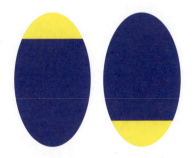

利用亮色轻、暗色重的性质，表现设计的平衡。亮色在上，暗色在下的配色，给人稳定、放心的感觉，反之则不平衡，给人有动感的感觉。

立体效果

亮色与暗色搭配，也能够显得立体。在凸面图里，被光照射到的上框用亮色配色，有阴影的下框用暗色配色。凹面图正好相反，上框是暗色，下框是亮色。

>>> Sample

Who	What	Case
小学生、家庭	想让人们对企划展感兴趣	企划展海报

PART 3 底色的配色技巧

高级篇 24 利用各种视觉效应

设计用圆圈和线条表现了摆锤摆动的样子。在圆圈和圆圈重叠的部分加入色差，表现透明感，仿佛摆锤的连续照片。针对摆锤的颜色，使用了补色的红色，使企划展的名字给人留下印象。

图例色彩

C 74	R 0	C 15	R 216	C 0	R 233	C 0	R 239
M 0	G 181	M 46	G 158	M 85	G 71	M 0	G 239
Y 0	B 238	Y 0	B 197	Y 100	B 9	Y 0	B 239
K 0		K 0		K 0		K 10	
#00B5EE		#D89EC5		#E94709		#EFEFEF	

反复做有规律运动的摆锤使用了蓝色，提高了有法则性的意象。色彩逐渐变化体现了远近效果，重叠部分利用了透明错视的效果，使用了浓色。

用正片叠底寻找重叠的色彩

将"混合模式"设置成"正片叠底"也可以表现透明感（参照 p.130），但是如果背景有设计图案，就有点棘手了。因此请利用透明错视现象，改变重叠部分的色彩，创造出透明感吧！首先使用正片叠底确认重叠的色彩，然后使用接近这个颜色的色彩，看起来就会很自然。

用"正片叠底"确认色彩 　　用路径查找器分割→用"正常"着色

COLUMN

混合模式和不透明度

自如地运用 Photoshop 和 Illustrator 的"混合模式"和"不透明度",调整色彩的浓淡,能够表现多种色彩的重叠。请了解各种模式的效果,有效地应用到设计上吧!

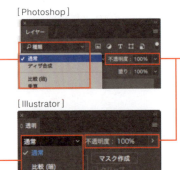

①混合模式

Photoshop 的描绘模式在"图层"面板里,Illustrator 的是在"透明度"面板里。此处将讲解设计上常用的"正常""正片叠底""滤镜""叠加"功能。

②不透明度

降低图像和物体的不透明度,颜色会越来越淡,逐渐透明。

①描绘模式的案例

正常

系统默认的状态。不受背景影响,直接表现白色。

正片叠底

越重叠黑色,越接近黑色,重叠的色彩越白,越不受影响。

滤色

亮部更亮,重叠的色彩越暗,越不受影响。

叠加

通过重叠暗色,能使昏暗的部分更加昏暗,明亮的部分更加明亮。

②不透明度的案例

不透明度20%

前面物体的不透明度为 20%,背景照片为 80% 的状态。

不透明度50%

前面物体的不透明度为 50%,背景照片为 50% 的状态。

不透明度80%

前面物体的不透明度为 80%,背景照片为 20% 的状态。

"混合模式"有很多种,实际操作一下,确认颜色的状态,可以加深理解。"不透明度"在想要颜色的数值本身不变,只调整浓淡时最有效。

PART 4

配色设计的创意

（13个创意和设计样本）

/////

讲解提高设计魅力的配色设计。
扩展色彩的使用方法,有效地向观者展示。

给无彩色加入亮点

给用无彩色统一的设计的一部分加入亮点,这个部分自然而然地就会引人瞩目。由于加入亮点的颜色能够左右整体设计的意象,因此即使面积很小,也能起到重要作用。

暖色的亮点

在无彩色中加入红色,强调了红色所特有的积极的意象。

冷色的亮点

加强炫酷、时尚的印象。亮点的形状也很重要。

加入渐变手法

还有用渐变手法将颜色不知不觉地融入其中的方法。

多个亮点色

使用多个亮点色时,颜色面积的大小使画面张弛有度。

- ☑ 在无彩色设计中加入有彩色的亮点,提高存在感。
- ☑ 即使色面积较小,也能够强调色彩意象,并传达给观者。

>>> Sample

Who	What		Case
20～40岁的女性	想要表现高级感和惊艳感	×	新化妆品广告

特意将主图片做成单色调，以衬托腮红的颜色。设计大胆的广告词，能引起人们的兴趣，增强商品色彩给人的印象。

图例色彩

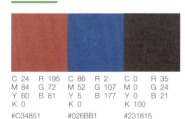

C 24	R 195	C 86	R 2	C 0	R 35
M 84	G 72	M 52	G 107	M 0	G 24
Y 60	B 81	Y 5	B 177	Y 0	B 21
K 0		K 0		K 100	
#C34851		#026BB1		#231815	

由于是面向成年女性的化妆品，配色以腮红的深红色为主。加上在不经意间配置的蓝色商标，在不破坏红色主色意象的同时，创造了层次感。

以无彩色的设计为底纹

无彩色是万能色，与任何有彩色搭配差异都很明显。在讨论搭配的色彩时，首先只用无彩色设计，然后再思考亮点的颜色和配置。这样更容易让人抓住意象。

一点一点地加入有彩色，一边观察整体的平衡，一边研究亮点的位置。

铺上底色

整体铺上底色,色彩面积变大,设计的视觉冲击力会增强。重点是选择既能象征内容,又不破坏可读性的颜色。设计几个镂空的白色亮点,增加变化,效果也不错。

表现内容

根据内容选择底色,可以表现整体的观念。

加入底纹

使用底纹,为底色增加质感,能增强信息表现力。

有效利用镂空

露出介质色(主要是白色),创造出镂空的部分,使设计充满灵动感。

与内容不符的底色

使用与内容不符的底色,不利于向观者传达信息。

- ☑ 活用有冲击力的底色,可以从视觉上传达内容的意象。
- ☑ 在重点处做镂空的话,可以使设计产生灵动感。

>>> Sample

Who	What	Case
30～50岁的男女	想给人优雅、沉稳的感觉	生活方式杂志

PART 4 配色设计的创意

配色设计 02 铺上底色

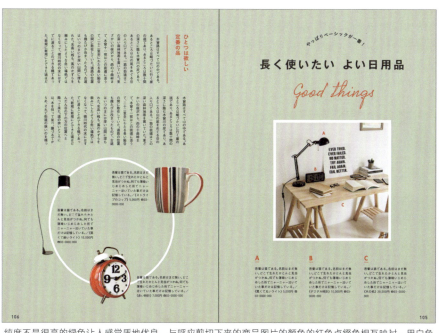

纯度不是很高的绿色让人感觉质地优良，与呼应剪切下来的商品图片的颜色的红色点缀色相互映衬。用白色圆圈将商品连起来，保持了自然的和谐统一。

图例色彩

C 30	R 189	C 10	R 218	C 0	R 35
M 0	G 225	M 90	G 57	M 0	G 24
Y 20	B 214	Y 95	B 29	Y 0	B 21
K 0		K 0		K 100	
#BDE1D6		#DA391D		#231815	

因为要整体铺满，所以使用了不太刺眼的绿色。调整暗红色的点缀色，加深时尚的印象。红色和绿色为补色关系，因为有纯度差异，所以不会看不清楚，还能衬托彼此的颜色。

叠加在纹理上表现深度

在纸质纹理的上面，使用"混合模式"的"正片叠底"（参照 p.130）重叠上绿色，能让人感受到质感。由于与底纹素材的色彩相重叠，色彩发生了变化，因此需要调整成心目中的颜色。

使用色　　　　　　　　　　纹理

用色彩包围

用色彩包围设计整体,能使显得杂乱的信息被识别为一个整体。采用色框的不同宽度、形状和倾斜度,能使设计产生动感,从而引人瞩目。

用粗框包围

用粗框包围,增大色面积,采用色彩不同,设计给人的印象也会发生很大改变。

用细线包围

边框越细,给人印象越细致。使用主色的补色,还可以起到强调的作用。

强调是对页

对开页面用形状相同而颜色不同的色框,使内容既有对比性,又有关联性。

ONE POINT
在形状上下功夫

使用超出页面的色框,能让人感受到设计向外延伸。

- ☑ 用色彩包围,能使色框内的内容成为一个整体。
- ☑ 包围的形状和颜色不同,设计给人的印象也会发生变化。

》》》 Sample

Who	What		Case
20~30岁的女性	希望她们阅读特辑	×	娱乐访谈页面

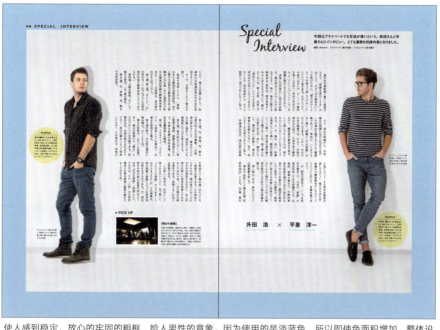

使人感到稳定、放心的牢固的粗框，给人男性的意象。因为使用的是淡蓝色，所以即使色面积增加，整体设计也不会显得过于沉重，反而会显得很清爽。

图例色彩

C 35	R 162	C 0	R 255	C 0	R 35
M 0	G 208	M 0	G 241	M 0	G 24
Y 0	B 232	Y 100	B 0	Y 0	B 21
K 10		K 0		K 100	
#A2D0E8		#FFF100		#231815	

以蓝色为主的粗框，搭配黄色的补色作为点缀色。两种颜色都很淡，因此即使色面积增加设计也不会显得沉重，反而显得很清爽。

用边框的形状表达内容

用又粗又直的色框包围，能给人安心感和存在感。圆形的点缀色使设计产生曲线感，不会使设计过于生硬。也可以在色框形状中加入曲线等有趣的要素，使设计给人时尚、柔和的印象。

▶▶▶ Another sample

色框的形状越灵活，设计内容越让人感到亲切。

巧用条形设计

通过加入条形,可以收紧设计,整理信息。如果想凸显条形,并将其作为主角,请使用强烈的浓色来引人瞩目吧!改变条形的位置、宽窄和形状,能够使其起到各种作用。

收紧设计

条形横跨整体设计,增加色面积,具有收紧设计的效果。

引人瞩目

使用设计中最强烈的色彩,使视线向条形集中。

作为图案的条形

条形作为底纹加入设计,即使色面积很小,也能够传达色彩的意象。

ONE POINT
整合信息

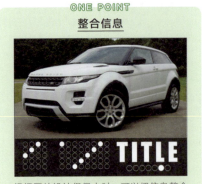

想把图片设计得很大时,可以把信息整合在条形里。

- ✓ 用条形引人瞩目,整合信息。
- ✓ 不同形状和色彩的条形,能够起到各种不同的作用。

>>> Sample

Who	What	Case
20~40岁的男女	想要表现日式点心的魅力	旅行指南

PART 4 配色设计的创意

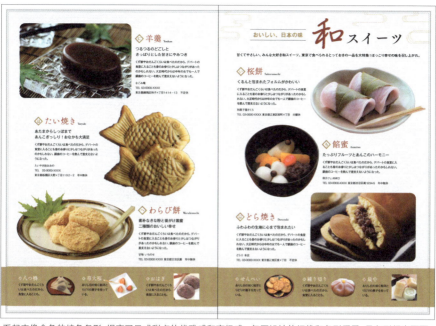

看起来像金色的棕色条形,提高了日式甜点的优雅感和高级感。包围设计的细线和条形重叠,且条形超出页面,使人感受到设计的延伸。

配色设计 04 巧用条形设计

图例色彩

C 0	C 0	C 0
M 25	M 85	M 0
Y 65	Y 65	Y 0
K 40	K 40	K 100
R 177	R 166	R 35
G 143	G 45	G 24
B 71	B 45	B 21
#B18F47	#A62D2D	#231815

主色上选择了能渲染出优雅感的棕色。点缀色上使用了有日式感的深红色。在日式设计中,棕色(金色)和红色的组合是常用的经典配色。

条形的基本位置

带有颜色的条形有重量感,因此要将其放在观者的视线自然垂落的地方。一般是放在设计的下方或左侧。非要在上面放置条形时,要使用没有重量感的颜色,这样才能取得平衡。

渲染透明感

明亮的淡色调让人有轻盈之感，色彩的搭配还可以表现透明感。尝试着灵活运用色彩的重叠或渐变的效果来表现透明感吧！

轻盈的色调

亮色调、淡色调给人轻盈的印象，也容易表现透明感。

使颜色透明后再重叠

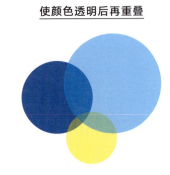

使两种颜色重叠的部分透明，就能让人感受到透明感。

使用渐变

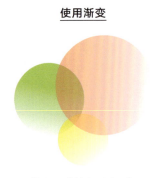

加入渐变的效果，能够表现透明感。

创造纵深感

使用模糊的效果，能产生隔着窗玻璃看的纵深感。

- ☑ 明亮的淡色调和色彩的叠加可以给设计带来透明感。
- ☑ 加入渐变和模糊效果，可使设计看起来更真实。

>>> Sample

Who	What		Case
20～30岁的女性	希望她们品尝新饮料	×	车站的广告牌

PART 4 配色设计的创意

配色设计 05 渲染透明感

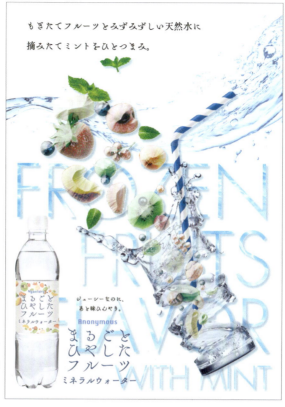

广告牌令人印象深刻，图片给人清凉感。使用色用蓝色统一，使英文宣传词透明，增强了整体清澈透明的印象。

图例色彩

C 60 R 104
M 23 G 165
Y 0 B 218
K 0
#68A5DA

C 80 R 53
M 51 G 112
Y 18 B 163
K 0
#3570A3

以两种蓝色为主色，让人感到冰冷、清澈、水润的配色。为了提高整体的透明感和冰凉感，将水果也加工成了略带青色的色彩。

使加工过的文字透明

英文宣传词是用水的图片剪切制作而成的。使主图片的玻璃杯透明，给人透明和一体的感觉。

在 Illustrator 上，将文字放在背景素材前面，然后选择两者，**从"对象"菜单里选择"剪切蒙版"→"建立"**。

表现厚重感

使用暗色调的设计能让人感受到厚重感，色面积越大，给人的这种印象越强烈。局部使用亮色，创造引人瞩目的亮点，能够更加衬托出暗色调的力度。

有重量感的色调

暗色调的配色，使设计显得厚重，有威严。

扩大色面积

色面积扩大，色彩的重量增加，使设计产生稳定的感觉。

张弛有度

在亮点处使用明亮的颜色，能增强印象，使设计张弛有度。

利用渐变

将暗色调的渐变融入图片，增强厚重感。

- ☑ 使用暗色调，能使设计产生厚重感。
- ☑ 色面积越大，重量感越明显。
- ☑ 加入有明度差的亮点，衬托暗色调的颜色。

>>> Sample

Who	What		Case
20~40岁的男女	希望他们参加样板房展示会	×	样板房传单

PART 4 配色设计的创意

将要素和图案简约地统一在一起，渲染出高级和厚重的氛围。铺在下面的黑色收紧整体画面，大量的方形照片也给人电影胶片的印象。

配色设计 06 表现厚重感

图例色彩

C 0　　R 35
M 0　　G 24
Y 0　　B 21
K 100
#231815

C 29　　R 190
M 61　　G 119
Y 79　　B 65
K 0
#BE7741

C 5　　R 240
M 10　　G 220
Y 87　　B 39
K 0
#F0DC27

主色的黑色面积增大，使设计显得很时尚。信息通过镂空文字来统一，商标使用了看起来像金色的渐变色，增加了高级感。

通过色面积和直线加强意象

根据方形的东西比圆形的东西看起来重的特性，在设计中配置了方形的图片，能使人感受到重量。方形图片使设计产生了很多直线，有一种整合过的感觉。此外，图片上的"VEGH"使用了粗黑体，增加了色面积和直线，增强了厚重感。

同样的暗色调设计，方形要素多的设计更有厚重感。

用文字色增添魅力

如果在通常使用黑色的文字上使用其他颜色，会使设计给人的印象发生巨大变化。如果能使包括文字要素在内的整体，看起来像一幅巨大的图片，可以使设计产生意想不到的魅力。

迎合图片的色彩

根据图片使用文字颜色，使整体有统一感。

根据模块改变色彩

根据信息模块改变颜色，更容易传达关联性。

ONE POINT

用形状模仿

通过用文字模仿形状，或者沿着形状排列，可以表现与图片融为一体的感觉。

加入动感

给文字本身加入动感并将其像图案一样设计，能创造出图片的感觉。

- ☑ 在文字色上下功夫，增加与图片的一体感。
- ☑ 利用文字配置、动感、颜色的组合，使设计具有冲击力。

》》》Sample

Who	What		Case
20～30岁的女性	可爱得忍不住去看	×	杂志照片

PART 4 配色设计的创意

根据内容和图片，在设计中大量使用了粉色。将文字要素放入心形框里，并按照框的形状排列，强调了各种要素可爱的样子，加强了整体可爱优雅的印象。

配色设计 07 用文字色增添魅力

图例色彩

C 0	R 235	C 0	R 35	C 70	R 6
M 70	G 109	M 0	G 24	M 5	G 180
Y 10	B 154	Y 0	B 21	B 20	B 234
K 0		K 100		K 0	
#EB6D9A		#231815		#06B4EA	

以粉色为主的配色，全面表现了女性华丽的感觉。几乎所有的要素都用粉色统一，与华丽的图片融为一体。除了想要引人瞩目的标题使用了黑色以外，还加入了蓝色的蝴蝶作为亮点，以吸引人们的视线。

按形状排列文字

为了使文字看起来更像图片，将文字配置在心形的区域里。在镂空的形状里加入文字，保持了可读性，小标题也沿着心形排列，给设计增添了动感。

心形等单纯的形状即使没有轮廓，看起来也像图片，但是可读性略低。

配色设计 08

加入图案

加入图案的设计，能更加鲜明地传达色彩意象。即使同样的图案，有的用有彩色，有的用无彩色，给人的印象也会大不相同。请将圆点和斜纹等与颜色相搭配，有效地加以利用吧！

加强印象

使用符合内容的图案，再配上颜色，可以加强给人的印象。

明确区域

同色系的设计，可以用底纹来分割，以明确各自的区域。

搭配多种图案

多种图案巧妙地搭配在一起，能使设计变得有趣。

无彩色的图案

使用黑色或灰色等无彩色的图案，既简单素朴，又能成为设计的点缀。

☑ 用色彩和图案的组合加强意象。
☑ 有彩色的图案给人华丽的印象，无彩色的可以作为简单的点缀。

>>> Sample

Who	What	Case
10～20岁的女性	想要她们对服饰感兴趣	女性服装杂志

×

PART 4

配色设计的创意

配色设计 08 加入图案

设计中使用了大量的圆点，即特辑的主题。大小不一的圆点和两种颜色组合，加深了华丽、愉悦的印象。给服饰照片加上白边，使其具有存在感，不至于被圆点淹没。

图例色彩

C 0	R 231	C 0	R 255
M 90	G 52	M 0	G 241
Y 40	B 98	Y 100	B 0
K 0		K 0	
#E73462		#FFF100	

粉色和黄色的可爱配色，给人元气少女的印象。通过在粉色中加入黄色，使两种颜色接近，这样不至于使两种颜色的圆点显得杂乱无章。

大小有别的圆点图案

三种不同大小的圆点组合在一起，使设计显得很热闹。通过在最大的圆点上搭配服饰照片，明确了服饰信息的区域。

大小不一的圆点图案不会使设计显得单调。

感受关联性

将不同颜色的渐变连接在一起,可以让人同时感受到多种色彩意象。可以利用渐变的变化方向,诱导观者的视线。

铺底色

给底色铺上渐变色,能够使设计具有多种意象。

诱导视线

用渐变的变化,能够自然地诱导视线。

给人柔和的印象

渗透和模糊也是渐变的一种,赋予设计柔和的意象。

过强的渐变 ✗

色相变化强烈的渐变,很容易给人模糊的印象。

- ☑ 在诱导视线的同时,可以赋予设计多种色彩意象。
- ☑ 能够渲染出柔和的意象和用单色表现不出来的色彩深度。

》》》Sample

Who — 15～20岁的女性
What — 想要她们订购华丽的和服
×
Case — 和服租赁网站

用鲜艳的粉色和渐变的黄色铺满画面，向下方的菜单栏诱导视线。使花朵的图案从渐变中透出来，不会显得过分华丽，加强了优雅的意象。

图例色彩

C 0　　R 232
M 80　 G 82
Y 0　　B 152
K 0
#E85298

C 0　　R 255
M 10　 G 233
Y 40　 B 169
K 0
#FFE9A9

没有使用单粉色，而是通过与黄色的组合，创造了渐变，表现了温柔、华美的感觉。还在黄色中加入了洋红，使其与用渐变连接的粉色容易融合。将关键色统一为粉色，减少了色数，提高了"成熟女性的感觉"，同时设计又不会显得奢华。

连接时要考虑色彩的重量

色彩有重量感，将让人感觉轻的色彩放在上方，重的色彩放在下方，能产生稳定感（参照 p.128）。利用这个效应，渐变的上下部分也按照从轻色到重色的顺序连接起来，就能形成有稳定感的设计。同时也与从上往下看的视线动作一致，因此视线诱导也会顺利进行。

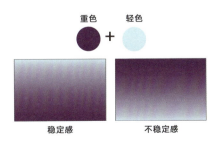

PART 4 配色设计的创意

配色设计 09 感受关联性

衬托图片

为了突出照片等的视觉效果,可以利用提取色进行设计。通过统一色彩面积(配色的平衡)或者强调对比等手法,可以提高图片的存在感。

提取色彩

利用吸管工具、网站服务和APP(参照p.037),从图片中提取色彩。

加强意象

使用包含在照片和插图中的颜色设计,能提高图片的存在感。

强调对比

通过使用图片的补色,强调对比,凸显主图片。

统一配色平衡

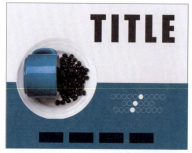

与照片的配色平衡一致的配色,能表现设计的一体感。

- ☑ 统一与照片等的视觉配色,能够强调信息性。
- ☑ 强调补色等对比,相对地衬托主图片。

>>> Sample

Who	What		Case
10～30岁的女性	希望她们点甜点	×	咖啡甜点广告

PART 4 配色设计的创意

配色设计 10 衬托图片

整体用棕色来表现巧克力,使设计具有视觉冲击力。吸管上红色和黄色的点缀亮点,保持了容易显得沉重的整体平衡。填满背面的板状巧克力采用了苦巧克力的色彩,衬托了作为主角的巧克力奶昔。

图例色彩

C 35 R 165	C 38 R 87	C 0 R 255	C 28 R 189
M 58 G 113	M 53 G 62	M 0 G 241	M 90 G 58
Y 65 B 83	Y 58 B 48	Y 100 B 0	Y 88 B 46
K 12	K 63	K 0	K 0
#A57153	#573E30	#FFF100	#BD3A2E

以让人感受到牛奶巧克力的棕色为主色,再加入红色和黄色作为亮点。因为是食品广告,所以亮点色使用了暖色,加强了看起来很美味的感觉。

通过关键点来点睛

巧克力的棕色是用 CMYK 所有的颜色混合而成的,因此设计容易显得沉重。稍微加入一点明亮的色彩后,设计就变得活泼了。

有寒冷意象的冷色系的亮点,有损巧克力给人的香甜的印象。

配色设计

凸显差异

色差明显的、强调对比的配色,即使构图简单,也能够让设计具有视觉冲击力。观者自然会看向被强调的部分,这样设计容易传达想要传达的内容。

简单的构造

强调对比的配色,即使构图简单,也能够吸引视线。

设为点缀

只改变想要强调的部分的色彩,使其变成点缀,引人瞩目。

分割

加大分割区域的色差,使彼此的颜色相互对比,相互强调。

ONE POINT
在布置上也加以区分

信息要素的布置大小有别,彼此之间的差异就很明显。

- ☑ 注意对比的配色设计,能强调相互之间的色彩意象。
- ☑ 被强调的部分容易向读者传达信息,形成有视觉冲击力的设计。

>>> Sample

Who	What	Case
20～50岁的男女	想让他们对书籍感兴趣	书籍广告海报

PART 4 配色设计的创意

配色设计 11 凸显差异

使用色相差异明显的蓝色和黄色，表现了书籍中情节紧张的氛围。单色调的图片中的一部分，以蓝色作为亮点。此外，标题横跨分割过的画面，使设计和谐统一。

图例色彩

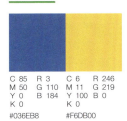

C 85	R 3		C 6	R 246
M 50	G 110		M 11	G 219
Y 0	B 184		Y 100	B 0
K 0			K 0	
#036EB8			#F6DB00	

暗淡的蓝色和加入了青色和洋红的让人觉得有寒冷感的黄色之间的配色。通过搭配单色调的主图片，使得两种颜色更加鲜艳，给人的印象也更强烈。

创造有关联的部分

过度凸显差异，有时会使要素显得杂乱无章，因此要创造与各个色彩领域的一部分或者一点相关联的部分。

各个要素之间没有关联，区分得过于明显，容易给人散漫的印象。

随意地上色

试着用随意的色彩表现质感或手感,创造令人印象深刻的设计吧!通过不同的用色和涂色方法的组合,可以表现亲切、简约等各种设计意象。

粗略涂色

用笔粗略地 [　] 而就的涂色方法,故意露出"马脚"。

模糊涂色

模糊涂色,能够给人柔软、温暖的感觉。

用图案涂色

用圆点或条纹等涂色,可以使其给人的印象发生变化。

减少色数

减少通常使用的色数,加强简约的意象。

- ☑ 不是涂满,而是很随意地涂色,能使设计产生质感。
- ☑ 通过改变涂色的方法和色数,调整意象。

>>> Sample

Who	What	Case
幼儿、家庭	希望他们来教室参观	儿童教室的海报

PART 4 配色设计的创意

配色设计 12 随意地上色

仿佛是学生手绘的插图，随意地散落在画面上，使设计显得很轻松。配色整体五彩缤纷，减少了每个插图的色数，给人一种简约感。标题以外的部分降低了不透明感，相对地凸显了标题。

图例色彩

C 0 M 80 Y 80 K 0	R 234 G 85 B 50	C 70 M 0 Y 35 K 0	R 43 G 183 B 179	C 40 M 0 Y 80 K 0	R 170 G 207 B 82	C 0 M 50 Y 100 K 0	R 243 G 152 B 0
#EA5532		#2BB7B3		#AACF52		#F39800	

C 0 M 70 Y 20 K 0	R 235 G 109 B 142	C 0 M 0 Y 32 K 0	R 255 G 251 B 194
#EB6D8E		#FFFBC2	

五彩缤纷的配色，色调明亮清晰。稍微降低了不透明度，创造出透明感，使设计不会显得过于烦琐。

利用"效果"粗略地涂色

从 Illustrator 的"效果"菜单里选择"风格化"→"涂抹"，像标题一样涂色。或者使用"效果"菜单→"扭曲和变换"→"粗糙化"，粗略地涂色。

正常涂色
12mm×12mm

涂抹
设置：默认值

粗略化
大小：5%
细节：10 inch
pt：平滑

用违和感引人注目

有意打造违和感,创造让观者情不自禁地去注视的设计。利用各种要素的布置和配色的组合,挑战观者的极限,挖掘出"从不自然中诞生出来的魅力"。

有意制造光晕

有意使用能产生光晕的组合,表现违和感。

微妙的差异

几乎没有色相差的组合,创造出了让人想要凝神观看的设计。

玩转要素的布置

由文字要素等设计出的违和感和色彩搭配,使设计更有个性。

"看不清"是不可取的 ✗

无论怎么看也看不清楚的色彩组合,作为设计是不成立的。

☑ 有意打造违和感,创造引人注目的设计。
☑ 注意保持最低限度的可读性。

>>> Sample

Who — 10～30岁的男女

What — 想要他们对展览会感兴趣

×

Case — 现代艺术展海报

PART 4 配色设计的创意

配色设计 13 用违和感引人注目

铺在背景上的蓝色和红色文字的组合，给人一种很不自然的感觉，人在不知不觉间就被吸引了。为了让人最先感受到色彩的违和感，要素和图案非常简单，但同时又加入了像眼睛一样的东西，增强了趣味性，以激发人们的兴趣。

图例色彩

C 100	R 0	C 0	R 223	C 0	R 35
M 0	G 156	M 100	G 0	M 0	G 24
Y 20	B 196	Y 100	B 17	Y 100	B 21
K 5		K 0		K 100	
#009CC4		#DF0011		#231815	

稍微加入黑色，使蓝色和红色变暗，这样即使产生了光晕，也能够使人看清楚。亮点上使用了黑色，设计了一个让眼睛休息的地方。

用色面积强调违和感

为了强调对色彩的印象，用底色和铺满整个画面的文字色扩大了色面积。字体和设计的要素本身非常简单，因此观者的注意力会更专注于色彩。

同样的组合，整体用色面积减少，就产生了易读性，减弱了违和感。

PART
5

配色方案
对比集锦

（4个观点和设计样本）

/////

以配色方法为切入点进行讲解。参考不同目标群体的范例，
掌握最大限度活用色彩的要点。

活用色彩意象

活用色彩意象,即使不变换为语言,也可以传达意图,让接受信息的人联想到意象。这是企业商标等具有象征性的设计的常用手法。

企业商标图例

红色的商标

意象:积极、幸福
图像提供:日本可口可乐株式会社

蓝色的商标

意象:诚实、安全
图像提供:ANA 空输株式会社

黄色的商标

意象:希望、探求
图像提供:大和运输株式会社

绿色的商标

意象:休闲、平静
图像提供:日本似鸟株式会社

商标是企业的形象标志,对于商标而言,色彩的意象非常重要。大多数企业都采用基于自我企业理念的颜色作为企业标准色。除了这里介绍的,还可以参考各种企业商标,寻找灵活运用色彩意象的方法。

- ☑ 让色彩的意象与主题意象接轨。
- ☑ 活用普遍的意象。
- ☑ 参考企业商标思考色彩设计也很有效。

了解色彩具有的意象

要了解各种色彩给人的印象,在敲定设计时,它要会成为重要的线索。根据各种图片或与特定色彩密切相关的物品,发挥想象吧(参照 p.029)!需要注意的是,颜色作为象征意义使用时,不要把它与人们所熟知的意象相差太远。

红色 热情 / 朝气 / 积极

黄色 幸运 / 活跃 / 创意

蓝色 诚实 / 信赖 / 智慧

绿色 治愈 / 健康 / 轻松

决定诉求点

写出成为设计线索的关键词。这里以葡萄酒的广告为例来思考。虽说是葡萄酒广告,但是裁切方式和销售方式千差万别。首先整理出你能想到的诉求点,然后从写下来的关键词中选择你想要提高的意象。

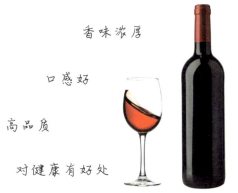

香味浓厚

口感好

产地有名

红酒

高品质

亲民的价格

对健康有好处

创造符合主题的色彩

确定好诉求点后,再联想什么色彩更能使人想到这个主题。首先以"红酒"的红色为基准进行思考。如果想要加强"高品质"的意象,那么就用明度和纯度低的有深度的色彩;如果想要加强"对健康有好处"的意象,那么就用能联想到健康的、给人天然印象的绿色等组合。使用的颜色要接近实际的商品色彩,一边打造想要传达的色彩意象,一边调整心目中的色彩。

》》》 Sample

Who	What		Case
30～60岁的男女	想要他们品尝优质的红酒	×	红酒广告

沉稳的色调，表现了红酒优质的形象。能让人联想到深邃味道的色彩，给人留下了深刻印象，与白色镂空文字搭配在一起，既没有破坏氛围，又统一了整体。

图例色彩

C 15	R 76	C 20	R 118	C 10	R 196	C 55	R 42
M 70	G 23	M 0	M 0	M 90	G 49	M 40	G 25
Y 65	B 6	Y 27	Y 25	Y 70	B 56	Y 20	B 51
K 80		K 68	B 95	K 15		K 40	
#4C1706		#76745F		#C43138		#2A1933	

用深色渐变表现优质感

从让人联想到红酒的深红，到表现出浓重空间的藏青色的渐变，提高了整体的优质感。这个条纹产生了分离的效果（参照 p.050），更加凸显了左侧的主图片。

C 0	R 164	C 0	R 102
M 100	G 0	M 0	M 0
Y 73	B 32	Y 0	Y 100
K 40		K 75	B 100
#A40020		#666464	

>>> Sample

Who	What		Case
20～40岁的女性	想要她们轻松地享用红酒	×	红酒广告

PART 5 配色方案对比集锦

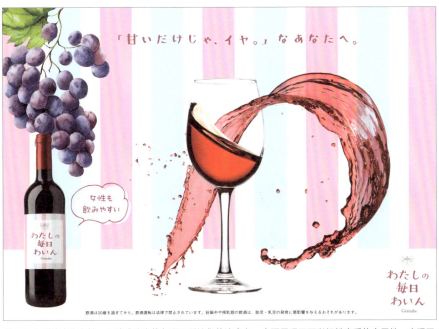

将目标人群锁定为女性，用淡雅清爽的色彩吸引她们的注意力。全面展现了可以轻松享受的亲民性，表现了明快可爱的氛围。

01 活用色彩意象

图例色彩

| C 0
M 22
Y 0
K 0
#FAD9E7 | R 250
G 217
B 231 | C 15
M 0
Y 0
K 0
#DFF2FC | R 223
G 242
B 252 | C 30
M 75
Y 30
K 0
#B95A7E | R 185
G 90
B 126 | C 0
M 0
Y 25
K 68
#76745F | R 118
G 116
B 95 |

C 0 R 102
M 0 G 100
Y 0 B 100
K 75
#666464

配色以柔和色为基础，仿佛有一股清爽的红酒香气扑面而来。产品商标和文字要素使用了深红色，加深了红酒广告给人的印象。

清爽色彩的图案

用冷色收紧的图案，使设计产生了清爽的感觉。柔和色的图案，给人活泼、温柔的印象，使目标人群不由得想把商品拿在手上。

同色系的图案也可以表现出可爱的感觉，但是无法给人清爽的印象。混入冷色后，能够提升口感清爽、容易入口的红酒形象。

迎合受众

年龄和生活方式不同，喜欢的色彩和色调也会不同。要了解什么色彩对有什么特点的人有效，请根据受众思考设计吧！

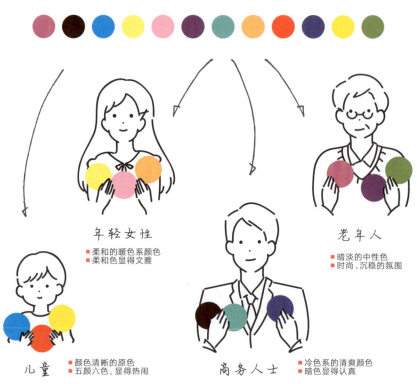

红色是深受孩子们喜爱的代表性颜色。此外，他们还喜欢黄色、蓝色等清晰的原色。年轻女性喜欢有女人味的粉色，商务人士喜欢适合商务场合的时尚的冷色。随着年龄的增长，人们越来越喜欢明度和纯度都低的沉稳的颜色。

- ☑ 受众不同，喜欢的颜色和色调不同。
- ☑ 锁定目标人群，可以决定用于设计的颜色。

探求色彩的喜好和流行

儿童，尤其是幼儿的眼睛，功能还没有发育完全，因此很难分别出细小的差异。为此，他们有喜好清晰的原色的倾向。这就是在面向儿童的设计或玩偶中，红色和黄色居多的一个原因。

作为普遍意象，还存在男性和女性的色彩。使用深入人心的色彩，不需要过多说明就能传达意图。当然，不同年代和性别的人，喜欢的色彩也不同。试着参考流行时尚，寻找适合受众的颜色吧！

面向儿童的玩具，很多是用清晰的原色制成的。

以厕所的标识为例，红色代表女性，蓝色代表男性。

明确目的

受众不同，即使素材和主题相同，配色也会不同。以儿童手机广告为例来思考，面向的对象不同（是儿童还是监护人），设计和配色也会截然不同。明确面向谁（Who），想要传达什么（What），判断什么色彩（How）适合是非常重要的。

儿童手机广告

受众是儿童（所有者）

受众是监护人（购买者）

MEMO

色彩的意象因国家和地区而异

每个国家和地区的文化不同，色彩的捕捉方式和意象也不同。例如，在日本，彩虹是七种颜色，而世界上有的地方最多的有八种，最少的有两种。用于庆典和丧事的颜色也因文化而异，受众面向国际人群时，一定要留意。

红色

在中国，红色是用于礼服的喜庆颜色。而在南非，红色代表丧事。

黄色

在中国，黄色是象征皇帝的高贵颜色。在埃及，黄色代表丧事。有的地方会把它和人种歧视联系在一起。

绿色

在伊斯兰教文化圈里，绿色是令人敬畏的对象。而在西方，绿色曾经有被人敬而远之的历史。

》》》 Sample

Who	What		Case
小学生	想让他们觉得"看起来很好玩,想要"	×	儿童手机广告

像玩具广告一样让人感觉愉快的设计,能一下子吸引孩子们的注意力。巨大的玩偶图案和大胆地铺在下面的黄色,成为吸睛的亮点,给人一种欢呼雀跃的感觉。

图例色彩

C 0 R 230	C 0 R 255	C 0 R 243	C 100 R 24
M 100 G 0	M 0 G 241	M 50 G 152	M 0 G 24
Y 100 B 18	Y 100 B 0	Y 100 B 0	Y 0 B 120
K 0	K 0	K 0	K 20
#E60012	#FFF200	#F39800	#181878

C 50 R 143
M 0 G 195
Y 100 B 31
K 0
#8FC31F

配色使用了具有视觉冲击力的鲜艳的原色。蓝色是黄色背景色的补色,通过加深蓝色的色彩,调整了整体的平衡,同时又不会破坏给人的鲜艳的印象。

用鲜艳的色彩增添魅力

大胆使用的鲜艳色彩能瞬间闯入人们的眼帘。背景的圆点图案和巨大的玩偶图案,给人一种滑稽又快乐的印象。为了凸显彩色图片,限定了使用的色数,同时有效利用补色,形成了生动活泼的设计。

通过加深蓝色使得整体不会过轻,赋予设计适当的重量感。

>>> Sample

Who	What		Case
监护人	想让他们放心	×	儿童手机广告

使用柔和的婴儿色,给人一种"安心感"。沉稳的设计不仅使监护人想让儿童持有手机,而且让他们产生信赖感,同时又不失可爱。

图例色彩

C 0	R 253	C 0	R 235	C 0	R 243
M 10	G 238	M 75	G 97	M 50	G 152
Y 8	B 232	Y 100	B 0	Y 100	B 0
K 0		K 0		K 0	
#FDEEE8		#EB6100		#F39800	

C 50	R 122
M 50	G 106
Y 60	B 86
K 25	
#7A6A56	

底色用柔和的暖色统一。部分加入鲜明的橙色,文字也在保留柔和特性的同时,使用浓色,以保持可读性。

用婴儿色增加安心感

婴儿色是指使人联想到婴儿肌肤的柔和的色彩,能打造出温柔的设计。但是,只用婴儿色,整体会显得模糊,因此要加入几处鲜明的色彩,以收紧设计。

只有纯度和明度都高的婴儿色,没有吸引视线的亮点,因此要搭配纯度和明度低的色彩,以取得平衡。

利用心理效应

色彩不仅能表现意象，还具有影响人们心理的力量。巧妙利用这种效应，能够创造使观者产生心理变化的设计。

代表性的心理效应

红色的效应

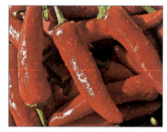

有朝气的代表性颜色。具有增进食欲和使人兴奋的作用。

蓝色的效应

具有镇静作用的色彩。还有安眠和减退食欲的效应。

黄色、橙色的效应

黄色具有促进胃部消化的作用，橙色具有促进肠道消化的作用。

绿色的效应

缓解眼睛疲劳和治愈人心的色彩。具有使人放松治愈的效果。

人在无意识中会受到色彩的影响。有实验结果表明，在红色房间里，即使是闭着眼睛，体温、心跳和血压也会上升。下意识去看时，其效应在身体上体现得就更加明显。生活时尚和房间的色彩搭配，也可以利用色彩的心理效应。

☑ 了解色彩对人的心理产生的影响，将其灵活运用到设计上。
☑ 可以创造打动观者的设计。

了解色彩的心理效应

右边的 12 色相环可以大致分为暖色、冷色和中性色。暖色名副其实地让人感到温暖，具有使人情绪高涨、心跳加快和血压升高的效果。相反，冷色让人感到冰冷，具有让心情平静下来的作用。效果最明显的暖色是红色，效果最明显的冷色是蓝色，随着色相的变化，效应越来越趋于平和。中性色让人感受不到温暖或寒冷，使人联想到中立、取得平衡的状态。与自然界的色彩密切相关的绿色，很多时候象征着和平。紫色在红色和蓝色中间，承接了两种颜色的性质，是提高感性、容易获得灵感的颜色。

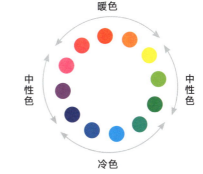

进入红色房间，无意识中体温和血压会升高，心跳会加快。

蓝色盘子减肥法，就是利用了蓝色有减弱食欲的效果。

用色调调整效应

同样色相的配色，通过色调变化，可以给人不同的心理效应。例如：在暖色中，降低纯度的红色，不具有鲜艳红色给人的兴奋作用。相反，在冷色中降低纯度的蓝色更能发挥镇静作用。利用色相和色调的组合可以控制效应的强弱，请寻找合适的色彩吧！

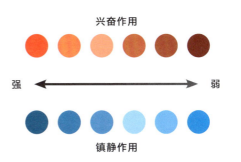

修正成美味的颜色

色彩的心理效应也可以在修改图片素材时使用。右侧的图例，虽然有背景色的暖色刺激了食欲，但是图片给人的印象较弱。使用 Photoshop 的"色彩平衡"增加红色，减少蓝色，图片与背景更加融洽，比萨饼变得更加美味。微调滑块，使其没有不自然的色彩。

>>> Sample

Who	What		Case
20～40岁的男性	希望他们来健身房锻炼	×	健身网站

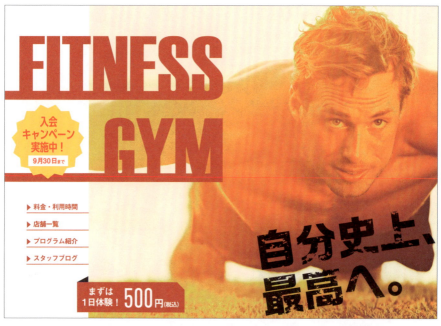

以能激起人们干劲的红色统一的设计。强有力的图片与清晰的红色商标相互映衬,魄力十足。

图例色彩

C 10	R 216	C 0	R 255	C 0	R 230
M 100	G 12	M 10	G 226	M 100	G 0
Y 100	B 24	Y 95	B 0	Y 100	B 18
K 0		K 0		K 0	
#D80C18		#FFE200		#E60012	

C 0	R 63
M 20	G 47
Y 0	B 51
K 90	
#3F2F33	

以红色为主、黄色为辅的充满激情的配色。还在黑色中加入了一点洋红,统一了整体的色调。

提高热情的红色

用于主色的红色,为了使人感受到热情和力量,向其中加入了一些蓝色,同样也在作为亮点的黄色中混入了其他颜色,表现了男性的阳刚之气。相反,黄色对话框里的红色文字,没有混入其他颜色,而是使用了艳丽的红色,提高了可读性。

左侧艳丽的红色,让人感觉很轻盈。右侧浑浊的红色,具有厚重感。

》》》 Sample

Who	What		Case
20～40 岁的女性	希望作为治愈的空间得到利用	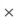	健身网站

整体用绿色统一,使人感受到这是健康的治愈空间。左侧的"NEW STUDIO OPEN"的对话框使用了深绿色,打造了吸睛的亮点。

图例色彩

```
C 45   R 157      C 50   R 143      C 68   R 73
M 0    G 200      M 0    G 195      M 0    G 168
Y 100  B 21       Y 100  B 31       Y 100  B 47
K 0               K 0               K 10
#9DC815           #8FC31F           #49A82F
```

用透明效果加强意象

主标题利用"混合模式"的"正片叠底"(参照 p.130),给人柔和之感,仿佛是被阳光照射到的树叶。如果用白色叠底,会什么也看不见,因此通过降低不透明度,可以调整成同样的效果。此外,设计下方的绿色渐变也同样通过使用叠底,与绿色毫无违和感地融为一体。

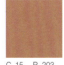

```
C 15   R 203
M 50   G 138
Y 50   B 111
K 10
#CB8A6F
```

用能使人感受到轻松氛围的绿色统一。加入天然的棕色,在不破坏整体平衡的情况下,凸显"体验课"的诱导按钮。

与图片调和

照片和插图等图片素材,其本身就有强烈的信息性。使用从图片中提取的配色,更能加深给人的印象,使整体设计自然和谐。

参考案例

与图片一致

与主图片的色彩一致的设计,整体氛围和谐统一。

只用配色

没有图片,使用提取色的配色也能够传达意象。

采用一种颜色

采用提取出的一种关键色,与图片建立关联。

用设计展现颜色

使用单色调的图片和从原素材里抽出的色彩,形成了令人印象深刻的设计。

当主图片里含有富有个性的、具有象征性的色彩时,这种配色是最为有效的配色。最近,有很多能够自动从图片色彩中抽取具有平衡感的色彩的网站,用起来越来越方便了。

- ☑ 将图片的色彩用于设计,能够产生统一感。
- ☑ 也能够强调图片本身的信息性。

活用有特点的图片

从有特点的图片中提取色彩，只用这个配色就能表现世界观。例如：想要创造表示四季的配色时，从季节特征明显的图片中选取色彩，就可以很容易地制成调色板。使用 Photoshop 或 Illustrator 中的"**吸管工具**"选择色彩时，舍去 CMYK 的小数点以下的数值，将其调整成整数，无论是作为数据还是设计，都会显得很完美。

色彩的取舍选择

当看到原图含有很多有魅力的色彩时，我们不由得会想要使用很多色彩进行设计，但是色彩过多，会显得很乱。因此以图片的关键色为中心，色数最多不超过 5 种。此外，算出图片的色彩比率，将其应用到配色比率上，也是一种不错的方法。

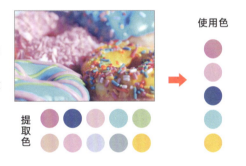

提取色　　使用色

MEMO

储存自定义的调色板

利用 Adobe 提供的智能手机用 APP "Adobe Capture CC（参照 p.037）"，可以将用照片等图片制成的调色板储存到色库里，然后可以直接在 Illustrator 上使用。平时根据所拍摄的照片或很漂亮的设计，多做一些调色板，可以扩大设计的选择范围。

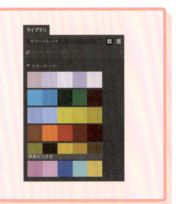

>>> Sample

Who	What		Case
20～40岁的男女	感受怀旧的氛围	×	活动传单

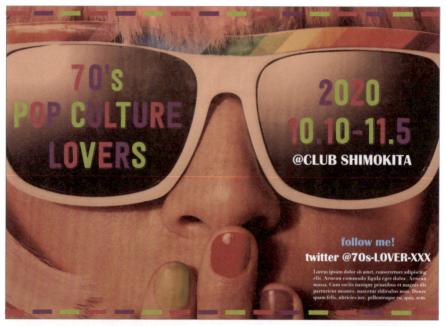

设计使用了从图片的指甲油中提取的三种颜色，显得很热闹。太阳镜的边缘使用淡蓝色作为点缀色，让人们的视线向信息部分集中。

图例色彩

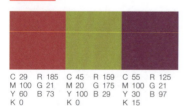

C 29 R 185
M 100 G 21
Y 60 B 73
K 0
#B91549

C 45 R 159
M 20 G 175
Y 100 B 29
K 0
#9FAF1D

C 55 R 125
M 100 G 21
Y 30 B 97
K 15
#7D1561

C 60 R 94
M 10 G 183
Y 0 B 232
K 0
#5EB7E8

以从指甲油中提取的三种颜色为主的配色。三种颜色均已调暗，以使之与图片的怀旧氛围相融合。为了醒目，只有点缀色这一种颜色有意使用了艳丽的色彩。

反映时代的配色

使用各个时代的代表色，能够表现当时人们的世界观。从想要表现的年代的文化、服装、设计等事物中寻找设计的线索吧！

20 世纪 50～60 年代

20 世纪 80～90 年代

>>> Sample

Who	What	Case
30～50岁的男女	想要传达日式的庄严感	文艺杂志的特辑页面

PART 5 配色方案对比集锦

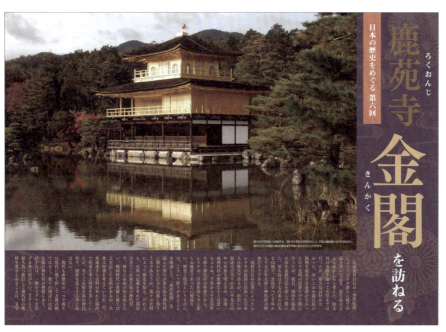

巧妙利用主图片金阁寺色彩的配色设计。整体铺上紫色，增强对比，让观者想到传统和豪华炫丽的金阁寺。

图例色彩

C 22 R 203	C 50 R 145	C 16 R 220
M 59 G 126	M 57 G 114	M 27 G 190
Y 54 B 105	Y 80 B 69	Y 49 B 138
K 0	K 4	K 0
#CB7E69	#917245	#DCBE8A

C 80 R 72
M 86 G 54
Y 50 B 87
K 17
#483657

根据从建筑物中提取的色彩，选择使用了日式配色。上半部分从左侧起分别是"洗朱色""朽叶色"和"枯色"。下半部分是深紫色。

※ 本书记载的是以 CMYK 值为基础，用 Illustrator 变换过的数值。有时会与参考网站上记载的 RGB 值和16 进制颜色代码有出入。

具有传统感的配色

使用日本特有的传统色（和色），能够创造提升日式形象的配色设计。此处，为了搭配历史建筑物，使用了和色，也可以根据图片，使用有特点的色彩。

可以找到和色的《和色大辞典》（http://www.colordic.org/w/）。也有《洋色大辞典》。

04 与图片调和

附录

色 卡

（基础色色卡/混合专色后的色卡）

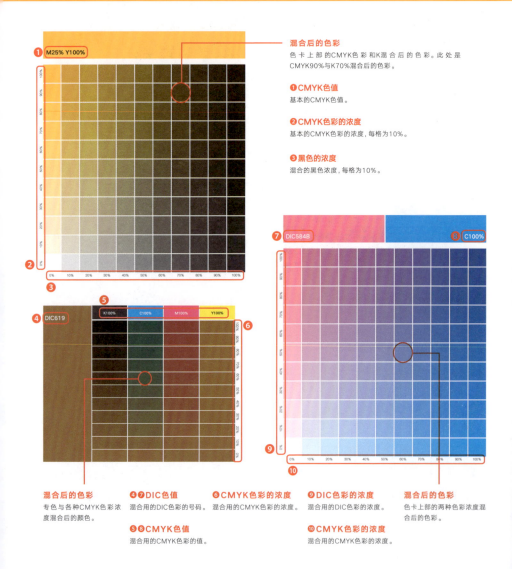

混合后的色彩
色卡上部的CMYK色彩和K混合后的色彩。此处是CMYK90%与K70%混合后的色彩。

❶CMYK色值
基本的CMYK色值。

❷CMYK色彩的浓度
基本的CMYK色彩的浓度，每格为10%。

❸黑色的浓度
混合的黑色浓度，每格为10%。

混合后的色彩
专色与各种CMYK色彩浓度混合后的颜色。

❹❼DIC色值
混合用的DIC色彩的号码。

❺❽CMYK色值
混合用的CMYK色彩的值。

❻CMYK色彩的浓度
混合用的CMYK色彩的浓度。

❾DIC色彩的浓度
混合用的DIC色彩的浓度。

❿CMYK色彩的浓度
混合用的CMYK色彩的浓度。

混合后的色彩
色卡上部的两种色彩浓度混合后的色彩。

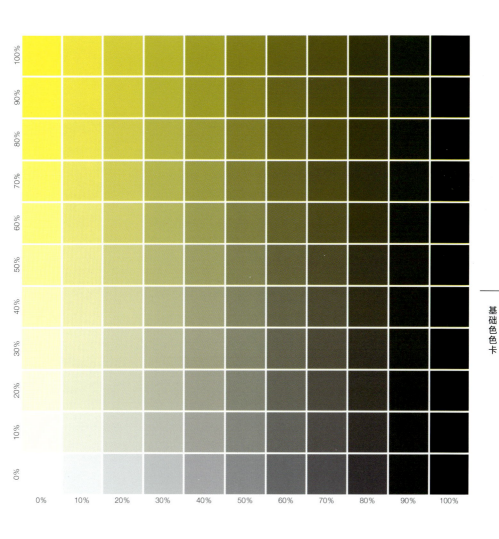

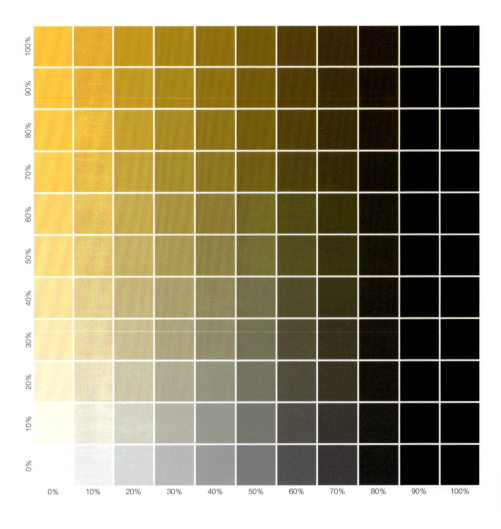

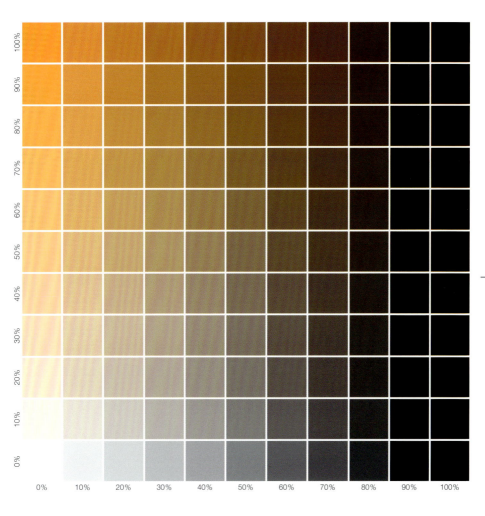

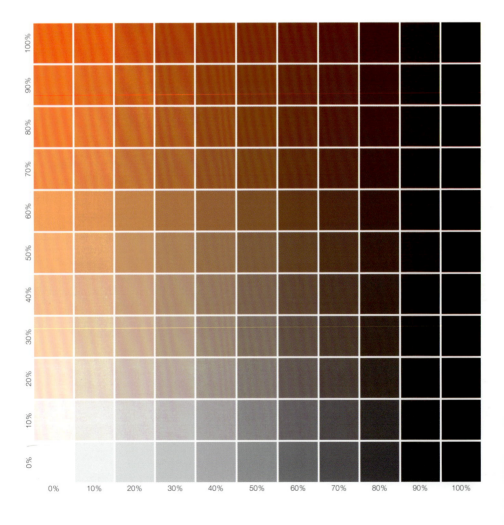

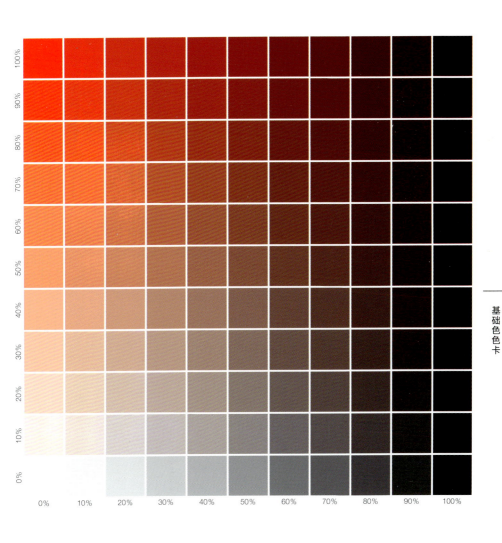

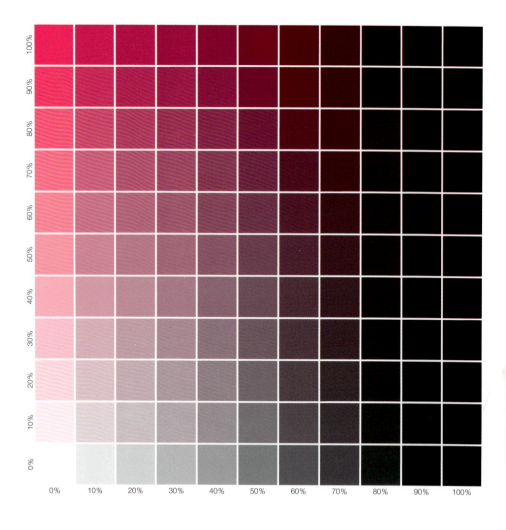

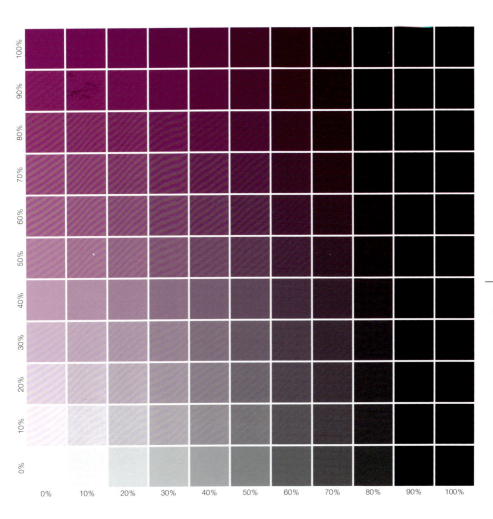

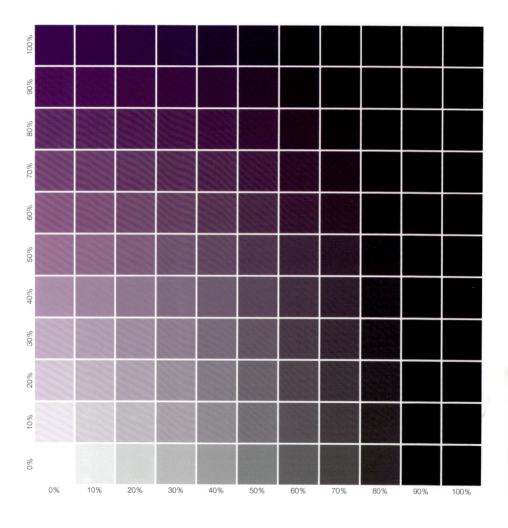

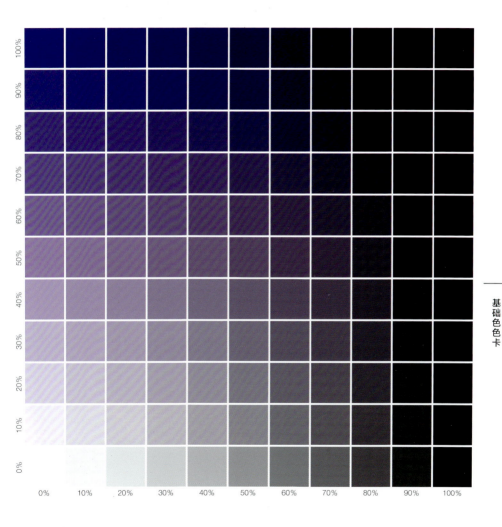

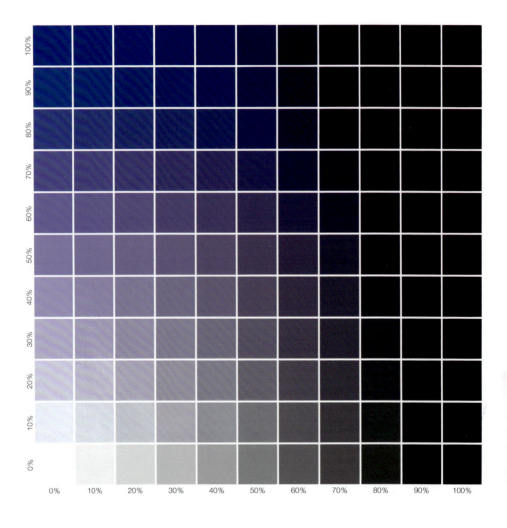

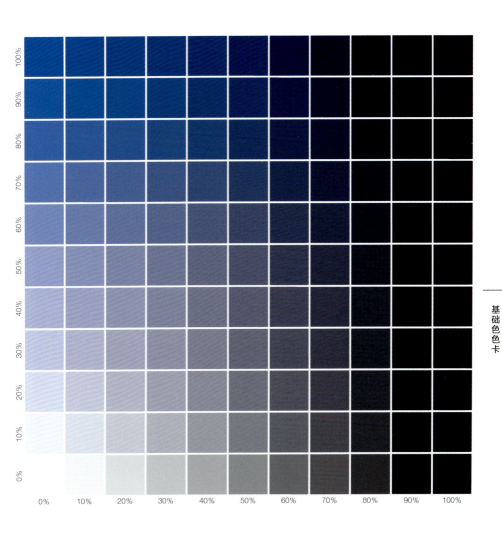

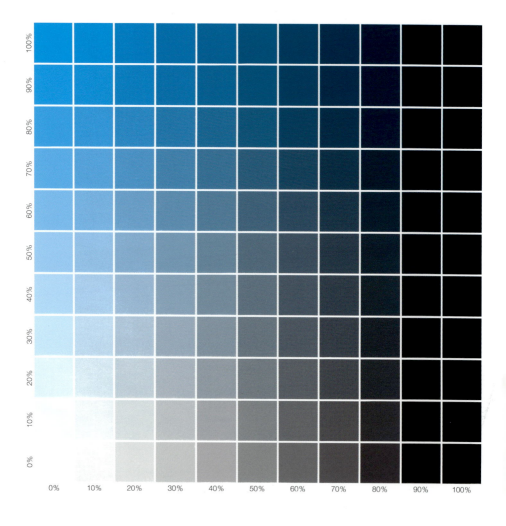

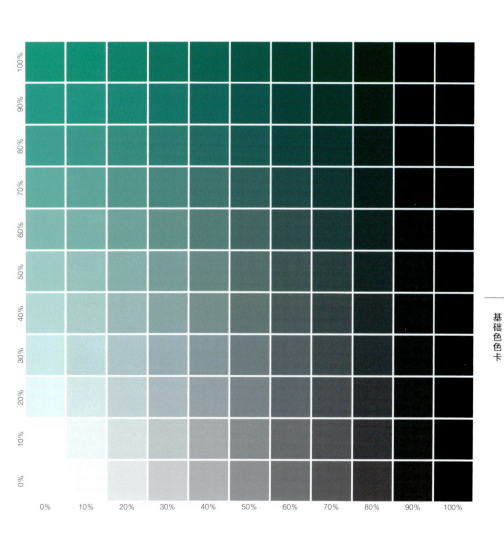

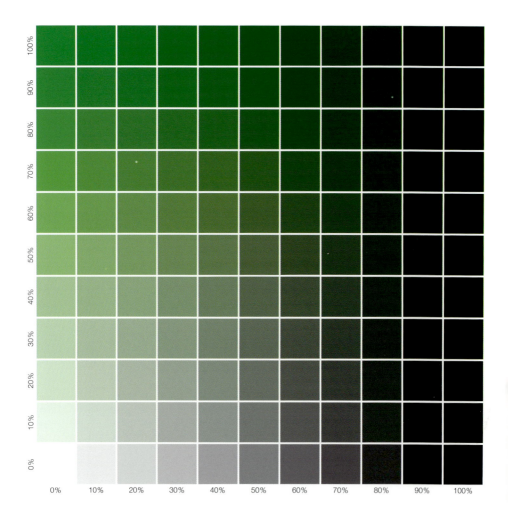

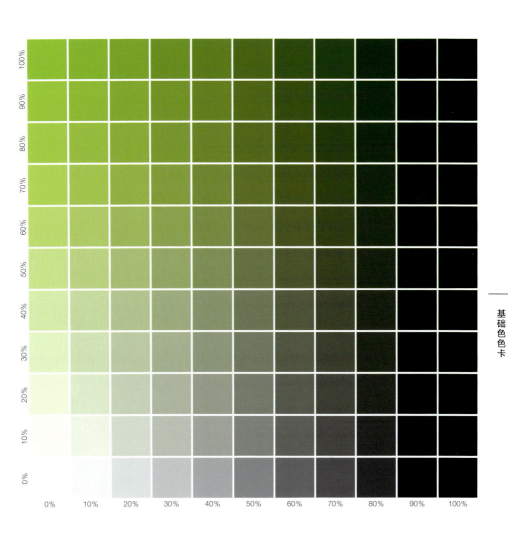

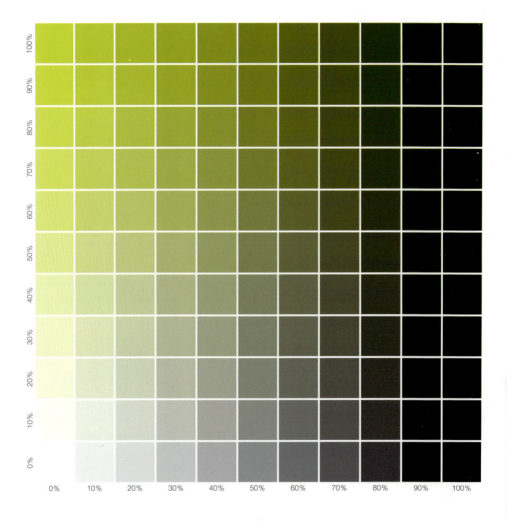

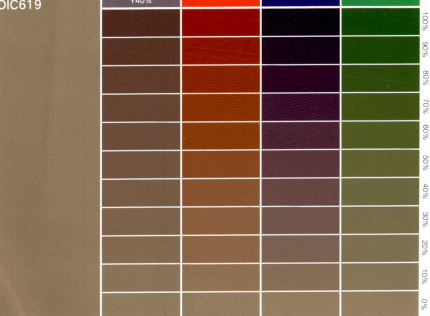

DIC619

C75% M100% Y25%	C50% M100% Y50%	C25% M100% Y75%	C20% M80% Y20%	
				100%
				90%
				80%
				70%
				60%
				50%
				40%
				30%
				20%
				10%
				0%

DIC619

C100% M75% Y25%	C100% M60%	C100% M30%	C100% Y30%	
				100%
				90%
				80%
				70%
				60%
				50%
				40%
				30%
				20%
				10%
				0%

DIC619

	C100% M50% Y50%	C100% Y60%	C75% Y100%	C50% Y100%
100%				
90%				
80%				
70%				
60%				
50%				
40%				
30%				
20%				
10%				
0%				

附录 色卡

DIC619

	C70% M40% Y70%	C40% Y60%	C60% Y40%	C25% Y100%
100%				
90%				
80%				
70%				
60%				
50%				
40%				
30%				
20%				
10%				
0%				

混合专色后的色卡

DIC619

	C40% M70% Y70%	M75% Y100%	M50% Y100%	M25% Y100%	
					100%
					90%
					80%
					70%
					60%
					50%
					40%
					30%
					20%
					10%
					0%

DIC619

	C80% M80% Y20%	C60% M40%	C40% M60%	M80% Y40%	
					100%
					90%
					80%
					70%
					60%
					50%
					40%
					30%
					20%
					10%
					0%

DIC621

	K100%	C100%	M100%	Y100%
100%				
90%				
80%				
70%				
60%				
50%				
40%				
30%				
20%				
10%				
0%				

附录 色卡

DIC621

	C60% M60% Y40%	M100% Y100%	C100% M100%	C100% Y100%
100%				
90%				
80%				
70%				
60%				
50%				
40%				
30%				
20%				
10%				
0%				

混合专色后的色卡

| DIC621 | C75% M100% Y25% | C50% M100% Y50% | C25% M100% Y75% | C20% M80% Y20% |

| DIC621 | C100% M75% Y25% | C100% M60% | C100% M30% | C100% Y30% |

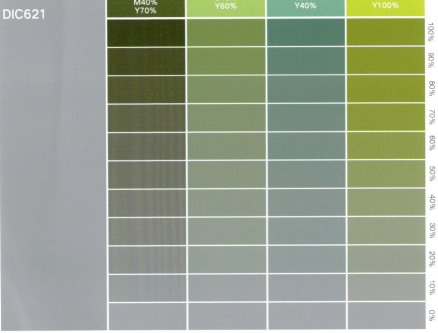

DIC621

	C40% M70% Y70%	M75% Y100%	M50% Y100%	M25% Y100%	
					100%
					90%
					80%
					70%
					60%
					50%
					40%
					30%
					20%
					10%
					0%

DIC621

	C80% M80% Y20%	C60% M40%	C40% M60%	M80% Y40%	
					100%
					90%
					80%
					70%
					60%
					50%
					40%
					30%
					20%
					10%
					0%

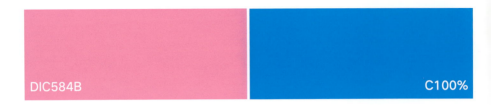

DIC584B　　　Y100%

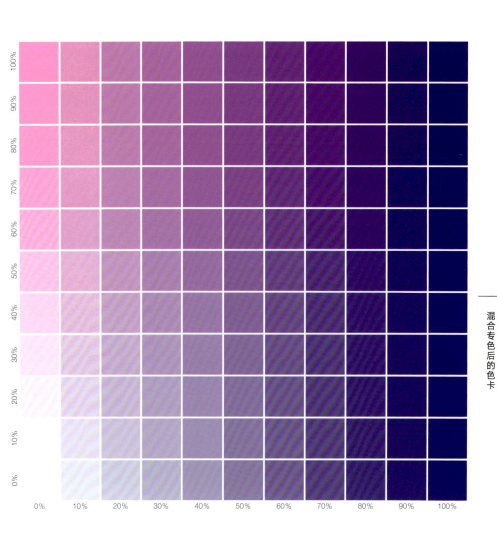

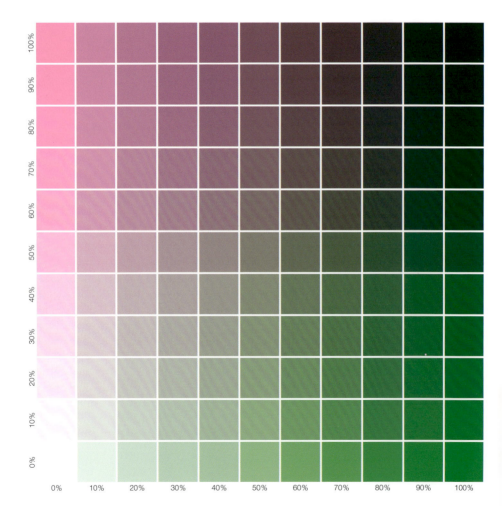

DIC584B

M50% Y100%

附录

色卡

混合专色后的色卡

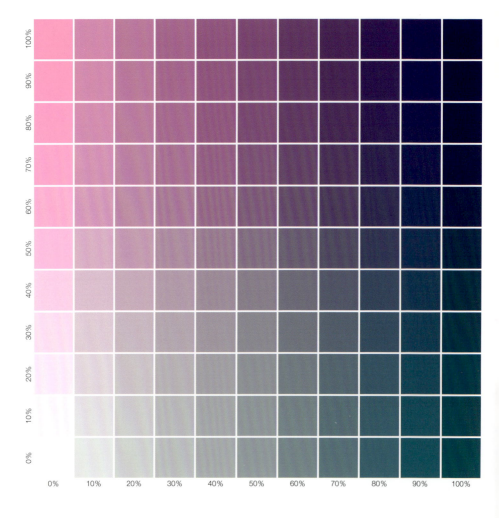

COLUMN

活用专色

本书记载的专色（金、银、荧光粉）是在设计中经常使用的油墨色。现实中会用什么方法将专色加入设计中呢？接下来将介绍活用专色的方法。

使金、银专色更加鲜明

金、银等珠光系的专色油墨，其本身非常华丽，因此给人特别的印象。但是由于是特殊油墨，所以具有难以与纸张融合的特点。

为此，使用金色和银色时，把CMYK的油墨铺在下面，色彩看起来会更鲜艳。在金色油墨的下面铺黄色，在银色油墨的下面铺K，两种颜色的浓度都是20%左右。这比单独使用专色印刷更鲜艳。

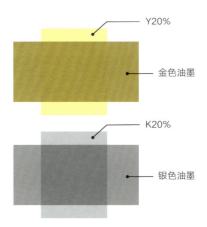

预先将专色油墨设置为叠印（参照p.211），下面的Y和K才能发挥作用。

使人物肌肤更靓丽

荧光色具有普通的CMYK印刷不出来的视觉冲击力，因此常被用于书籍和杂志的封面、海报等想特别引人瞩目的设计中。其中，荧光粉在乍看上去好像没有使用专色的设计中，也能发挥效果。

其中的一个案例就是人物的肤色。在普通的CMYK印刷上套印荧光粉的专色版，能够表现红润靓丽的肤色。像这样，专色油墨与CMYK重叠，也被当作强调色彩鲜艳程度的一种手段。

在普通的CMYK上，追加重叠专色版，能够把人物的肤色印刷得更加鲜艳。

※视觉意象。

DTP 的小窍门

01 印刷色与专色

印刷色是指用四种油墨的组合来表现各种颜色，或者是用这种方法表现出来的颜色。四色油墨是指"CMYK"，分别是 C（青）、M（洋红）、Y（黄）、K（黑）。想要表现印刷色无法印出的荧光色和金、银等色彩时，要使用专色。在印刷色上套上专色，会出现意想不到的色彩，因此在印刷金、银等专色时，要引起注意。一般的印刷顺序是 K→C→M→Y→专色，因此专色要做好镂空设置或者指定印刷顺序。此外，使用专色，会增加印刷版的数量，费用方面也需要注意。

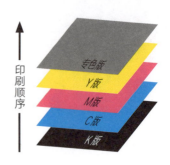

02 区分使用印刷中的"黑色"

单黑
细小的文字和线条等，非常清晰。会出现背景透明的现象。

C 0%
M 0%
Y 0%
K 100%

复色黑
表现更有深度的黑色。细小的文字和线条容易模糊，不做推荐。

C 40%
M 40%
Y 40%
K 100%

四色黑
大量的油墨是发生问题的原因。

C 100%
M 100%
Y 100%
K 100%

用于印刷的"黑色"，有"单黑""复色黑"和"四色黑"三种。印刷时，为了防止露白，单黑要做"叠印"处理，印在照片或物体上时，颜色混在一起，会发生背景透明的现象。因此进行复色黑的处理就能够防止背景透明。四色黑油墨浓度太高，容易出现干燥慢或者纸张粘连的现象，在后续的剥离纸张的过程中，可能会有印刷面受损的情况。由于容易出现这些问题，因此不做推荐。设置黑色时，请根据各个特征来区分使用吧！

03 网点的注意事项

物体的网点（浓度）以 5% 为准。不足 5% 时，印刷会发白，要引起注意。

网点30%	网点5%
网点20%	网点3%
网点10%	网点1%

04 叠印

胶版印刷是按照 K → C → M → Y 的顺序重叠的。4 个印版没有在一个位置上重叠的状态叫作"露白"。即使是一点点露白,白边也会很明显,因此用单黑(K100%)制成的部分,要设置成"叠印"。使用叠印,可以防止白边产生。重叠在最上面的油墨,相对下面的油墨是透明的。在 Illustrator 中,选择想要叠印的部分,将"属性面板"中的"叠印填充"和"叠印描线"打上对勾。

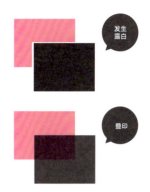

05 图像数据形式

EPS、PSD
是 DTP 里常用的格式。不过 PSD 容量较大,因此请根据需要,区分使用。

JPEG、PNG
Web 上的主流格式。PNG 可以使背景透明。

Web 和数码相机等经常使用的 JPEG 图像不适用于 DTP。这些图像需要在 Photoshop 上,以 EPS 或 PSD 的格式重新保存。GIF 或 PNG 等与 CMYK 的模式也不对应,在 DTP 上也不能使用。Web 上的图像格式有 JPEG、PNG、GIF、SVG 等,PNG、JPEG 是主流。

06 油墨的总使用量

油墨的总使用量是 C 版、M 版、Y 版和 K 版各自的油墨数量总和。印刷时油墨的总使用量最好不要超过 300%。总使用量过高,油墨难以干燥,可能会糊在一起。

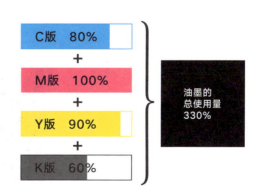

Illustrator 基本操作

文本设置

画布

从"文件"选择"新建",打开"新建文件"窗口。设置宽度、高度、方向、出血和颜色模式。设置好后,点击"创建"按钮,显示画布。纸质媒体还需要设置套准线,最好设置得大一圈。比如,成品是 A4 的话,就设置成 B4 的尺寸。

颜色设置

从"文件"菜单的"文档颜色模式"里选择"CMYK 颜色"或"RGB 颜色"。

▶ 颜色模式的基础

一般来说,纸质媒体选择 CMYK,网络媒体选择 RGB。纸质媒体的出血位,上下左右各留 3mm。

套准线的制作

图像和物件配置出血位时,要预先做好套准线,这样工作起来才更得心应手。用 ■（矩形工具）制作一个和画板一样大小的四方形,从"对象"菜单里点击"创建裁切标记",制作套准线。

余白的设置

排版操作之前,做好余白的参考线会更加方便。用 ■（矩形工具）制作一个和画板一样大小的四方形。接下来,选择"变换"的基准点的中心。想要留 10mm 的余白时,用矩形工具做成的四方形的宽度和高度各减去 20mm。然后从"视图"菜单里选择"参考线"→"建立参考线",对象就切换成参考线。以此为基础,设置余白,进行排版。

颜色面板

CMYK

从"窗口"菜单里选择"颜色",打开"颜色"面板。移动 CMYK 或者 RGB 各自的滑块,输入数值,就可以改变颜色。从"颜色"面板菜单里选择"反相"或"补色",可以将被选中的颜色改成"反相"或者"补色"的色彩。

RGB

R值 G值 B值

在 RGB 的右下角显示的一个六位数的数值叫作 16 进制色值,是 Web 设计上用的标记。左面的两位数是 R、接下来的两位数是 G,最后的两位数是 B。

铺色

填色
描边

选择对象或文字,可以用"颜色"面板或"色板"面板铺色。也可以将填充和描边设置成不同的颜色。

专色

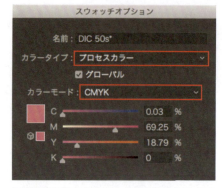

从"窗口"菜单选择"色板库"→"色标簿",打开含有各种专色的"色标簿"。点击想要使用的颜色,将其添加到色板上,可以用于配色设计。右下方的白色三角和黑点显示的就是专色。

还可以将专色变成CMYK,作为模拟色使用。想要变换时,从"色板"面板菜单里选择"色板选项"。将颜色模式设置为"CMYK",颜色类型设计为"印刷色"。

色板

颜色参考

将配色添加到"色板"面板上,其他的文字和对象也可以使用同一种颜色。添加的色彩可以编辑,用"色板"面板下面的■(新建色板)添加色板,用■(新建颜色组)将色板分组整理,在■(色板选项)里进行颜色类型和颜色模式的设置。

从"窗口"菜单里选择"颜色参考",打开"颜色参考"面板。在"颜色参考"面板里,以所选择的颜色为基础,会显示出类似色和对比色等一览表。因此,不知道用什么颜色时,它能够派上用场。

渐变

从"窗口"菜单里选择"渐变",打开"渐变"面板。点击左上角的"渐变填充方块",可以将填充改成渐变。双击"渐变滑块",可以设置颜色,左右滑动,可以改变渐变的位置。将类型设为"线性"或"径向",能够改变渐变的形状。

- 类型
- 渐变填充方块
- 渐变滑块

线性渐变　　　径向渐变

创建图案

配置的对象可以作为图案添加到色库里。选择想要添加的对象,从"对象"菜单里,选择"图案"→"建立",可以将图案添加到色库里,像颜色一样使用。

将图案适用于"填充"

选择相同的颜色

从"选择"菜单的"相同"里选择条件,可以将符合条件的一起选择。想要选择同样颜色的对象时,点击"填充颜色",只想选择同样颜色的线条时,点击"描边颜色"。利用这个功能,可以将使用同种颜色的部分统一改成别的颜色。

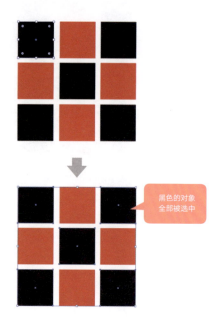

黑色的对象全部被选中

全 局 色

右下方带白色三角、显示在"色板"上的颜色叫作"全局色"。用全局色铺色,改变颜色的数值,所有使用同种颜色的部分全部都会跟着改变。添加到"色板"时,勾选"全局色",就可以作为全局色使用了。

带白三角的图标就是全局色

重新着色图稿

从"编辑"菜单选择"编辑颜色"→"重新着色图稿",被选中的图稿可以统一、均衡地重新着色。点击"重新着色图稿"窗口的"编辑",设置成 ⚭(链接协调颜色)的状态。用鼠标拖动 ◎ 标记,即可以搭配成理想中的颜色。设置成 ⚬(解除链接协调颜色)的状态,可以单独配色。

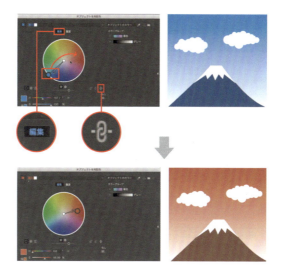

色板库

用智能手机与 APP "Adobe Capture CC"联动,可以从智能手机拍摄的照片中提取配色。下载"Abobe Capture CC",在 Illustrator 上,用同一个 Adobe 帐号登录,因为是用相机功能拍摄的照片,所以提取出了画面中的 5 种颜色。在 Illustrator 的"窗口"菜单里选择"色板库",打开"色板库"面板,可以将抽出的配色直接应用到设计上(参看 p.037)。

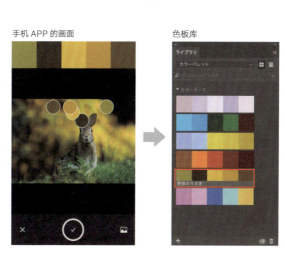

手机 APP 的画面　　　色板库

Photoshop 基本操作

基本操作

创建新文本

从"文件"菜单里选择"新建",打开"新建文本"窗口。进行画布的宽度、高度、分辨率和颜色模式等设置。

画布大小

在编辑图像的过程中,可以改变画布的尺寸。从"图像"菜单的"画布大小",打开"画布大小"窗口。输入宽度和高度的数值,改变画布尺寸。

画像大小

从"图像"菜单里选择"图像大小",打开"图像大小"窗口。可以确认当前的分辨率,输入数值,能够提高分辨率,此时画布尺寸变小。

颜色模式

使用"图像"菜单的"模式",可以改变图像的颜色模式。想用单色时,选择"灰度",用于 Web 时,选择"RGB",用于印刷品时,选择"CMYK",可以根据用途改变颜色模式。需要注意的是,选择"灰度"时,颜色信息会遭到破坏,无法恢复原样。

颜色面板

从"窗口"菜单选择"颜色",打开"颜色"面板。移动滑块,输入数值,设置前景色和背景色。点击下部的四色曲线图,可以改变色彩。

颜色通道

从"窗口"菜单里选择"通道",打开"通道"面板。每一种颜色模式的通道数量都不同。RGB 分为红、绿、蓝三种,CMYK 分为青、洋红、黄、黑四种。

图层操作

从"窗口"菜单里选择"图层",打开"图层"面板。添加图层,可以修改每个图层的图像。图层可以分档管理或者合并。

调整图层

使用调整图层,可以调整照片等的色调。隐藏调整图层,能够将调整过的照片恢复原状。从图层面板下部的 ◉(创建新的填充或调整图层),选择调整方法(参照 p.220 ~ 221),将自动生成调整图层,随时都可以进行再次调整。

剪贴蒙版

所谓的剪贴蒙版是指,能够用下面图层的非透明部分,裁剪上面图层的功能。示例中,选择涂成蓝色的"图层 1",从图层面板的选项菜单里,选择"创建剪贴蒙版"。蓝色的"图层 1"被下面图层的文字裁剪掉,其余部分显示绿色的"图层 3"。

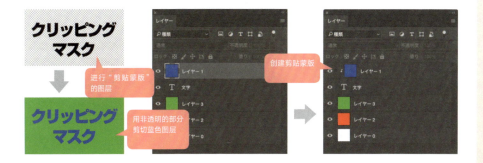

图像修改

原图

Photoshop 里有很多种修改图像的功能。这里以右侧的图像为基础,讲解 4 种基础的调整图层的方法。根据情况,区分使用调整图层,能够调出心目中的色调。

亮度/对比度

左右移动"亮度"和"对比度"两个滑块。"亮度"滑块越向左越暗,越向右越亮。"对比度"滑块向左移动,氛围柔和,向右移动,色差明显,主次分明。

亮度

对比度

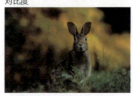

色相/饱和度

左右移动"色相""饱和度""明度"的 3 种滑块进行调整。移动"色相"滑块,色相会发生各种变化。移动"饱和度"的滑块,向左移动则色调消失,接近单色调,向右移动则色调越来越鲜艳。移动"明度"滑块,向左移动则色彩变浓,给人阴暗的印象,向右移动则色彩变淡,给人明朗的印象。

色相

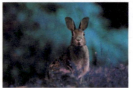

饱和度

亮度

色彩平衡

用"青/红""洋红/绿""黄/蓝"的3种滑块调整色调。例如：将"青/红"的滑块向左移动，则红色减弱，青色增强，因此变成冷色系的色调。向右移动则青色减弱，红色增强，变成暖色系的色调。

青色

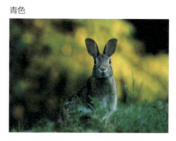

洋红

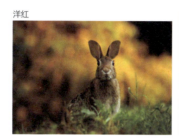

曲线

在初始设置中，显示一条从右上向左下的斜线。点击这条线，添加控制点，移动控制点，能够调整图像的颜色。添加多个控制点可以自由地改变对比度和亮度等的平衡。输入值和输出值分别是：CMYK模式为 0 ~ 100%，RGB模式为 0 ~ 255。同样的移动方式，变化却完全不同，因此要引起注意。

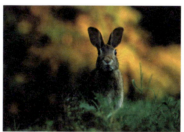

在CMYK模式中，控制点越向右上方靠近，阴影越浓，越向左下方靠近，颜色就越亮，变成高光。

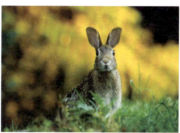

在RGB模式中，控制点越向右上方越亮，越向左下方阴影越重。

后 记

平时在不经意间看到的颜色,其实也拥有各种各样的力量。想要最大限度地发挥这些力量,靠的不是"品位",而是以知识为基础的配色"技巧"。通过学习将想要传达的内容用色彩来表现的方法,能使设计富有魅力,更加浅显易懂。正因为颜色离我们如此之近,所以重视颜色的设计,才能触动观者的内心。

本书如果能为创造多彩的设计助一臂之力,我将会非常高兴。